루브르 박물관에서 꼭 봐야 할 그림 100

Musée du Louvre

루브르 박물관에서
꼭 봐야 할 그림
100

김영숙 지음

Humanist

먼저, 유럽의 미술관에
가려는 이들에게

프랑스의 대문호 스탕달은 피렌체를 여행하던 중 산타 크로체 성당에 들어갔다가 그곳의 위대한 예술 작품에 감동한 나머지 몸을 제대로 가누지 못할 정도의 현기증을 느꼈다고 한다. 후에 이러한 증상은 '스탕달 신드롬'이라 명명되었다.

여행 리스트에 빠지지 않고 등장하는 미술관을 찾은 많은 사람이 예술 작품 앞에서 스탕달이 느꼈던 것과 차원이 다른 현기증을 느낄 때가 있다. 대체 이게 왜 그렇게 유명하다는 것인지, 뭐가 좋다는 것인지, 왜 이걸 보겠다고 다들 아우성인지 하는 마음만 앞선다. 스탕달 신드롬의 열광은커녕 배고픔, 갈증, 지루함만 남은 거의 폐허가 된 몸은 산뜻한 공기가 반기는 바깥에 나와서야 활력을 찾는다. 하지만 숙제는 열심히 해낸 것 같은데, 이상하게 공부는 하나도 안 된 기분, 단지 눈도장이나 찍자고 이 아까운 시간과 돈을 들였나 싶은 생각이 밀려올 수도 있다.

판단력과 결단력 그리고 실천의지라는 미덕을 제법 갖춘 '합리적인 여행자'들은 각각의 미술관이 자랑하는 몇몇 작품만을 목표로 삼고 돌진하기 일쑤다. 루브르에서는 레오나르도 다 빈치의 〈모나리자〉를, 오르세에서는 밀레의 〈만종〉과 고흐의 〈론 강의 별이 빛나는 밤〉을, 프라도에서는 벨라스케스의 〈시녀들〉이나 고야의 〈옷을 입은 마하〉 〈옷을 벗

은 마하〉를, 내셔널 갤러리에서는 얀 반 에이크의 〈아르놀피니 부부의 초상화〉를, 바티칸에서는 미켈란젤로의 시스티나 성당 천장화를……. 목표로 삼은 작품을 향해 한껏 달리다 우연히 학창 시절 교과서에서 본 듯한 작품을 만나기도 하고, 때론 예기치 못하게 시선을 확 낚아채 발길을 멈추게 하는 작품도 만나지만, 대부분은 남은 일정 때문에 기약 없는 '미련'만 남긴 채 작별하곤 한다.

'손 안의 미술관' 시리즈는 모르고 가면 십중팔구 아쉬움으로 남을 유럽 미술관 여행에서 조금이라도 그림을 제대로 보고 싶은 사람들에게, 혹은 거의 망망대해 수준의 미술관에서 시각적 충격으로 '얼음 기둥'이 될 이들에게 일종의 '백신' 역할을 하기 위해 준비되었다. 따라서 알찬 유럽 여행을 꿈꾸는 이들이 신발끈 단단히 동여매는 심정으로 이 책을 집어 들길 바란다. 아울러 미술관에서 수많은 인파에 밀려 우왕좌왕하다가 도대체 자신이 무엇을 보았는지, 무엇을 느껴야 했는지, 무엇을 놓쳤는지에 대한 생각의 타래를 여행 직후 짐과 함께 푸는 이들을 위한 것이기도 하다. 당장은 '랜선 여행'에 그치지만 언젠가는 꼭 가야겠다고 다짐하는 이들도 빼놓을 수 없다. 아마도 독자들은 깊은 애정을 가질 시간도 없이 눈도장만 찍고 지나쳤던 작품이 어마어마한 스토리를 담고 있는 명화였음을 발견하는 매혹의 시간을 가질지도 모른다.

그림은 화가가 당신에게 전하는 이야기이다. 색과 선으로 이루어 낸 형태 몇 조각만으로 자신의 우주를 펼쳐 보이는 그들의 대담한 언어는 가끔 통역과 해석을 필요로 한다. 굳이 미술관에 가지 않더라도 글보다 쉬울 줄 알았던 그림 독해의 어려움에 귀가 막히고 말문이 막히는 경험을 한 이들에게 이 책이 도움이 되길 바란다.

루브르 박물관에 가기 전
알아두어야 할 것들

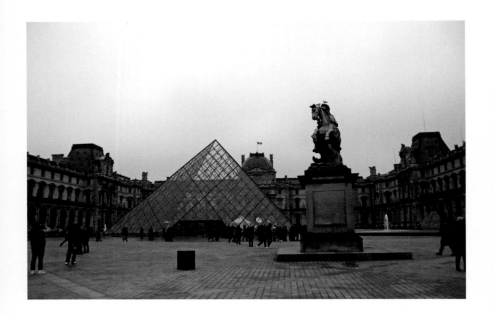

무려 38만 점이 넘는 작품을 소장하고 있는, 명실공히 세계 최대 규모를 자랑하는 루브르 박물관Musée du Louvre은 1793년 프랑스 혁명(1789년 7월 14일~1799년 11월 9일) 중에 '중앙 예술 박물관'이라는 이름으로 문을 열었다. 박물관으로 사용하고 있는 건물은 12세기 말, 존엄왕 필리프가 건립한 요새 격의 성채에서 시작되었고, 프랑수아 1세, 앙리 4세, 곧이어 루이 13, 14세를 거치면서 꾸준히 증축되었으며, 1989년 미테랑 대통령 시절에 중국계 미국인 건축가 이오밍 페이가 유리 피라미드를 세우면서 현재의 외관을 갖추게 되었다.

루브르 박물관의 소장품은 왕실 수집품으로부터 시작된다. 베르사유로 수도를 옮긴 태양왕 루이 14세는 프랑수아 1세 시절부터 차곡차곡 쌓이기 시작한 왕실 소장품들에 자신의 수집품들을 더해 이곳 루브르와 인근 그라몽 호텔로 옮겨 보관하기 시작했다. 루이 15세 시절부터 루브르는 왕궁이라기보다는 박물관에 가까운 이미지로 변신했으며 왕실의 수집품들을 대중에게 공개해야 한다는 목소리도 커져 갔다.

루이 16세 때는 현재의 그랑 갤러리가 미술관 용도로 개축되기 시작했다. 프랑스 혁명을 거쳐 나폴레옹이 유럽을 지배하던 시절, 유럽 각왕실이나 교회, 수도원, 공공건물 등으로부터 약탈해 온 차고 넘칠 정도의 미술품이 루브르로 대거 유입되었는데 그가 실각한 이후 본국으로 돌아간 작품만 무려 5만 점이 넘을 정도였다. 이 시기 루브르는 약탈품들을 보관하기 위해서라도 또 한 차례 증축 공사를 해야 했다.

프랑스의 작품 수집 열기가 식을 줄 모르고 진행되면서 소장품을 감당하기 쉽지 않자 1848년 이후의 작품들은 1986년에 개관한 오르세 미술관으로 옮기기로 결정하기에 이른다. 2013년 랭스에 새로 건립한 루브르 박물관 분관으로도 많은 작품이 대거 이동하고 있다.

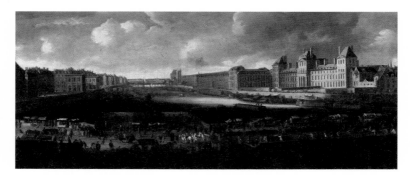

17세기 루브르 궁 모습

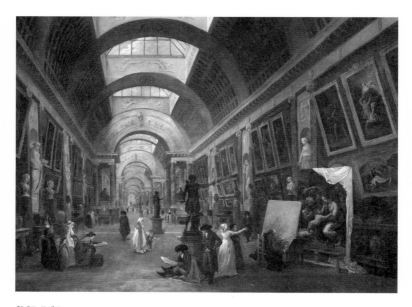

위베르 로베르
〈루브르 그랑 갤러리 보수 계획〉
1796년

루브르는 크게 드농^{Denon}관, 리슐리외^{Richelieu}관, 쉴리^{Sully}관으로 나뉘어 있다. 드농관에는 13~18세기까지의 이탈리아 회화와 스페인, 영국의 회화 작품이 전시되어 있으며, 레오나르도 다 빈치의 〈모나리자〉를 감상할 수 있다. 또한 19세기를 풍미한 프랑스의 유명 화가인 들라크루아, 다비드, 제리코 등의 작품도 전시되어 있다.

드농관 맞은편의 긴 건물, 리슐리외관에는 독일 회화, 네덜란드 회화, 플랑드르 회화 등이 전시되어 있다. 플랑드르 미술은 한때 스페인의 지배 아래에 놓였던 지금의 네덜란드, 벨기에와 프랑스 동부 지역까지의 미술을 일컬었으나, 17세기에 네덜란드가 독립하면서부터는 벨기에와 그 인근 지역의 미술로 의미를 축소하기도 한다. 리슐리외관에는 초기 플랑드르 미술부터 네덜란드 미술 그리고 13~14세기 프랑스 회화를 감상할 수 있다. 드농관과 리슐리외관을 이어주는 쉴리관에서는 16~19세기의 프랑스 작품을 감상할 수 있다.

결론적으로 루브르에서는 세 개의 관 모두에서 프랑스 회화 작품을 감상할 수 있는 셈이다. 리슐리외관 입구에서 오른쪽은 13~14세기의 회화를, 쉴리관에서는 16~19세기까지의 회화를, 드농관에서는 19세기 회화를 감상하게 되는데, 이는 어느 곳을 가더라도 자국 미술을 감상할 기회를 제공하고자 하는 프랑스인들의 자부심에서 나온 결과로 보인다.

루브르 박물관의
회화 갤러리

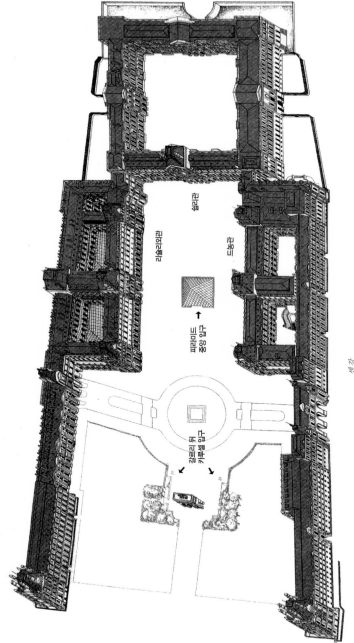

쉴리관

리슐리외관

드농관

피라미드
중앙 입구
↑

카루셀 입구
갈르리 뒤

센강

1층 (1er étage)

라술리외관

솔리관

드농관

2층 (2e étage)

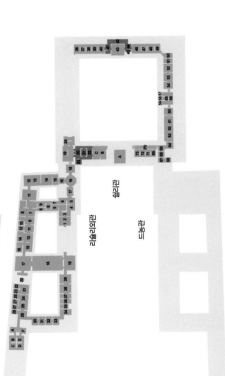

라술리외관

솔리관

드농관

차례

드농관 *Denon*

 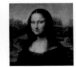

리슐리외관 *Recnelieu*

쉴리관 *Sully*

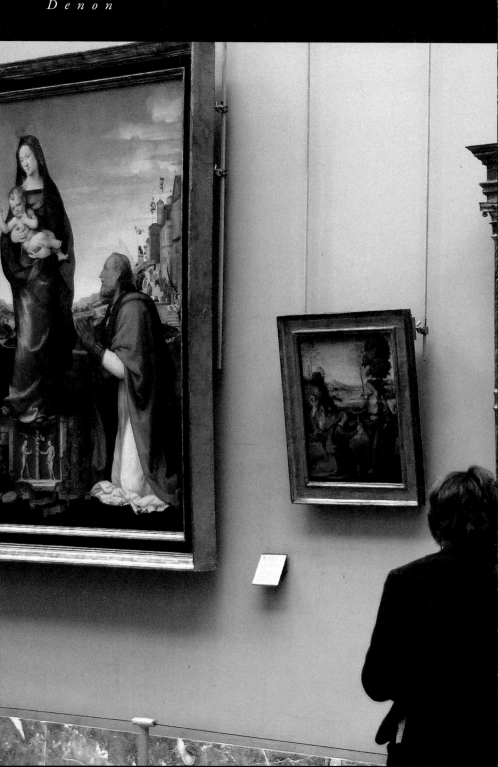

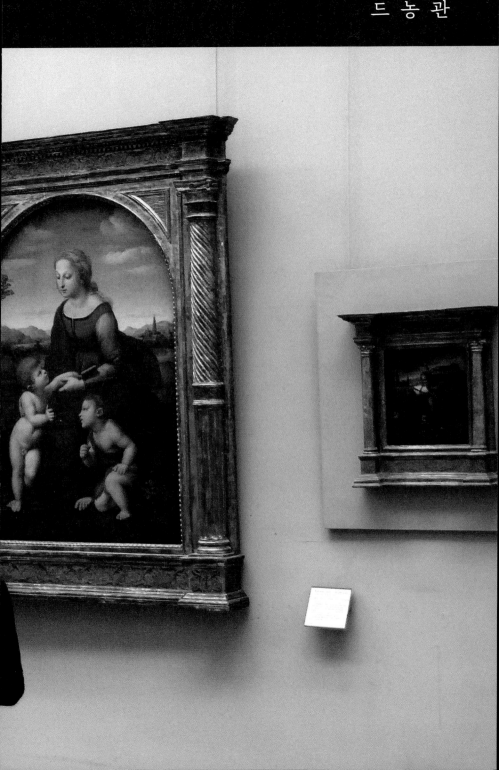

산드로 보티첼리
자유 학예 모임 앞의 젊은 남자

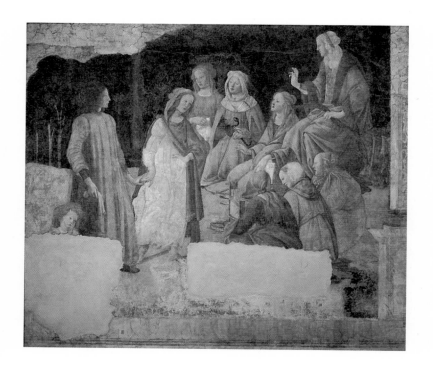

프레스코
237×269cm
1483~1485년
드농관 1층 1실

프레스코^{fresco}는 벽에 회반죽을 바른 뒤 마르기 전에 물감으로 색을 입히는 기법으로, 르네상스 시대의 대형 작품에 주로 사용되었다. 벽이 무너지지 않는 한 오래 보전되기는 하나, 수정하려면 회반죽부터 다시 발라야 하는 어려움이 있어 고도의 기술이 필요하다.

〈자유 학예 모임 앞의 젊은 남자〉는 〈비너스와 삼미신으로부터 선물을 받는 젊은 여자〉[1]와 함께 피렌체 유력 가문의 수장, 조반니 토르나부오니^{Giovanni Tornabuoni}가 자신의 아들 로렌초의 결혼을 축하하기 위해 주문했다.

보티첼리^{Sandro Botticelli, ?1445~1510}는 이 작품에서 고대부터 지식인이 되기 위해 꼭 배워야 하는 일곱 개의 과목, 즉 자유칠과^{自由七科, Seven Liberal Arts}와 왕좌에 앉아 최고의 권위를 자랑하는 '지혜(푸르덴시아)'를 의인화하여 그렸다. 화면 왼쪽의 젊은 남자는 로렌초 토르나부오니이고, 그를 이끌고 있는 여인은 '문법'을 상징한다. 그 바로 뒤에서 두루마리를 들고 있는 여인은 '수사학'이다. 전갈을 든 여인은 '논리학'으로 보이는데, 집게발 두 개가 변증법적 사고의 양 극점을 상징한다는 데서 착안한 것으로 보인다. 수학 공식을 기록한 종이 들고 있는 여인은 '산술'이다. '지혜'의 발치에 삼각자를 어깨에 걸친 채 앉아 있는 여인은 '기하학'이다. 바로 그 아래로 천구를 든 '천문학'이, 그리고 탬버린과 작은 오르간 같은 악기를 든 여인은 당연히 '음악'을 상징한다. 결혼을 앞둔, 혹은 이제 막 결혼한 로렌초가 이런 모임에 이끌려 왔다는 것은 한마디로 그가 '가방끈 제법 긴 지식인'임을 과시하기 위해서였을 것이다.

프라 안젤리코

십자가에 못 박힌 그리스도

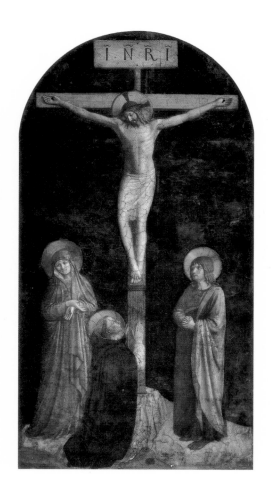

프레스코
425×260cm
1440년경
드농관 1층 2실

'천사 같은 수도사 형제'라는 뜻의 '프라 안젤리코^{Fra} Angelico, 1387~1455'는 '일 베아토 안젤리코^{Il Beato Angelico}', 즉 '축복받은 천사 같은 사람', 혹은 천사 같은 화가를 의미하는 '픽토르 안젤리쿠스^{Pictor An-gelicus}'으로도 불렸다. 그는 도메니코 수도회 소속의 수도사로 출발하여 훗날 피에솔레의 한 수도원 원장까지 지낸 성직자였다. 그는 수도사로서 복음을 전파하는 임무에도 소홀함이 없었지만, 무엇보다 인간 각자에게 부여된 재능을 최대한 발휘하여 신의 뜻을 전하라는 도메니코 교단의 가르침도 완벽하게 수행해 냈다.

이 작품은 십자가에 못 박힌 예수를 가운데에 두고 성모 마리아와 그의 애제자 사도 요한이 함께 서 있는 장면을 담고 있다. 예수의 발치에는 도메니코 수도회의 창시자인 성 도메니코가 그려져 있다. 도메니코 수도사들은 그림에서 보는 바와 같이 하얀색 옷에 짙은 색 망토를 걸치는 것이 보통이다. 예수는 다른 성인들과는 다른 특별한 존재로, 붉은 십자가가 새겨진 후광을 두르고 있다. 그를 매단 십자가 위에는 'I. N. R. I'라는 글자가 새겨져 있다. 이는 라틴어로 'Iesus(예수)', 'Nazarenus(나사렛의)', 'Rex(왕)', 'Iudaeorum(유대의)'의 약자로, '유대의 왕, 나사렛의 예수'를 의미한다.

말할 수 없는 수난을 당한 예수의 육신은 생각보다 말끔하다. 열정적 기도 없이는 절대로 붓을 들지 않았던 프라 안젤리코로서는 예수를 피땀으로 범벅이 된 인간적 존재라기보다는 더 높은 곳에 거하는 영적 존재로 그리고 싶었을 것이다.

산드로 보티첼리

세례 요한과 함께하는 성모자

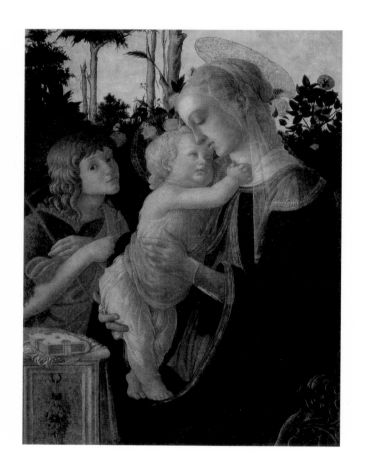

목판에 템페라·유채
90×67cm
1470년경
드농관 1층 3실

하나님, 예수, 마리아…… 한 번도 본 적이 없는 존재를 감히 마음대로 상상해 그리거나 조각하여 어떤 이미지像를 만들어내는 것이 옳은가 아닌가를 두고 벌어진 반목은 중세 기독교 세계를 내분시키기에 이른다. 그러나 문맹이 대부분이었던 시절, 라틴어나 그리스어로 쓰인 《성경》을 평신도들에게 쉽게 설명하기 위해서는 미술 작품만큼 훌륭한 수단은 없었다. 그 시절 《성경》 속 인물과 사건 들은 '아름답고, 멋지고, 진짜 같은' 모습으로 그려지기보다는 정해진 규칙에 따라 '신성하고, 고귀하며, 근엄한', 그리하여 다소 경직된 느낌으로 그리곤 했다. 중세에 그려진 많은 성모자상이 천상의 빛을 상징하는 황금색 배경에 무표정하고 더 나아가 무서워 보이기까지 한 것은 바로 그런 이유 때문이다. 그러나 르네상스 시대에는 고대 그리스의 사실적이면서도 이상화된 미술의 경향이 다시 탄생했다. 고대 그리스, 그리고 그 전통을 이어받은 고대 로마의 조각상들을 떠올려 보면, 한결같이 '진짜' 같은 사실감이 압도적이면서도 도저히 인간의 몸이라고 할 수 없는 이상적인 비율과 볼륨감이 느껴진다.

보티첼리의 〈세례 요한과 함께하는 성모자〉를 보면, 십계명에서 왜 성상 숭배를 금했는지 그 이유를 알 수 있을 것 같다. 지나치게 아름답고 우아하고 고혹적인 성모의 얼굴을 바라보고 있노라면, 그 숭고한 신앙심에 대한 경건한 감사의 마음보다는 '예쁘다', '아름답다' 등의 세속적인 잣대가 앞선다. 그녀는 '신성하다'는 수준의 말을 들어야 하는 존재인데도 말이다.

조토 디 본도네
오상을 받는 성 프란체스코

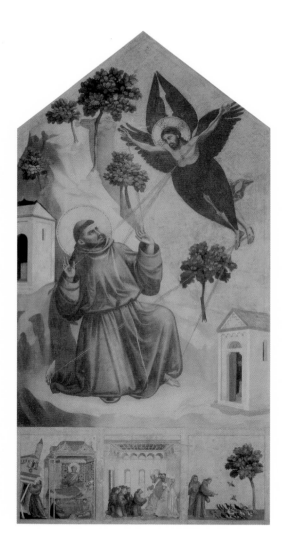

목판에 템페라 · 금박
313×163cm
1295~1300년
드농관 1층 3실

조토 디 본도네[Giotto di Bondone, 1265~1337]는 르네상스 회화의 시작을 알린 화가로 널리 알려져 있다. 아쉽게도 이 작품에서는 당대 사람들이 소스라치게 놀랄 정도의 '사실적인' 르네상스 회화의 특징을 기대하기는 조금 어렵다. 그러나 중세의 그림들이 하나같이 딱딱한 표정과 경직된 자세를 유지하는 것에 비해, 한쪽 무릎을 꿇고 앉은 성 프란체스코의 자세나 흘러내리는 옷자락의 유연함에서 자연스러움을 추구하는 르네상스 회화의 전조를 읽을 수 있다.

부유한 상인의 아들로 태어났지만 세속의 부를 버리고 신앙에 몸을 던진 성 프란체스코[St. Francesco, 1181~1226]는 극도의 청빈함과 금욕을 강조하는 프란체스코 교단을 설립했다. 성 프란체스코는 예수님이 십자가 처형을 당하던 당시에 입은 다섯 개의 상처를 환시 중에 직접 체험했다고 전해진다. 새의 날개를 단 다소 어색한 모습의 예수의 상처가 성 프란체스코의 몸에 다섯 개의 선으로 닿는 모습은 사진 같은 사실감과는 거리가 멀다.

그 아래 왼쪽에는 교황 인노켄티우스 3세[Innocentius III, 1160~?1216](1198년부터 재위)가 꿈에서 무너져 가는 라테란 대성당을 성 프란체스코가 자신의 힘으로 받치고 있는 것을 목격하는 장면이, 그리고 가운데에는 교황이 성 프란체스코가 만든 수도회 회칙을 공식적으로 인정하는 장면이 그려져 있다. 마지막으로 오른쪽에는 성 프란체스코가 심지어 새들에게조차 하나님의 말씀을 전하곤 했다는 전설을 담았다.

귀도 다 시에나
예수의 탄생과 성전에의 봉헌

목판에 템페라·금박
36×47cm
1275년
드농관 1층 4실

귀도 다 시에나Guido da Siena(13세기 중엽 활동)는 시에나에서 활동한 화가로, 그의 일생에 대한 상세한 기록은 현재 거의 남아 있지 않다. 〈예수의 탄생과 성전에의 봉헌〉은 예수의 일생을 주제로 한 열두 편의 다면화 작품 중 하나이다. 현재 나머지 열한 편의 그림은 유럽과 미국 등지에 뿔뿔이 흩어져 있다.

이 그림은 상단의 '예수 탄생'과 하단의 '성전에의 봉헌'을 주제로 삼고 있다. 막 해산을 마친 마리아가 상체를 세운 채 비스듬히 누워 있다. 그 뒤로 구유에 누운 아기 예수와 마구간, 혹은 외양간을 암시하는 소의 모습이 보인다. 예수의 몸은 마치 압박붕대 같은 것으로 돌돌 말려 있다. 아이가 놀라지 않게 천으로 몸을 똘똘 싸는 습관에서부터 비롯된 것이라 볼 수도 있겠지만, 그보다는 입관을 앞둔 시신을 연상시키는 장치이다. 이는 그가 곧 인류를 위해 죽을 운명임을 암시한다.

하단은 유대 율법에 따라 태어난 아기와 함께 제물을 준비해 성전에 가 축복과 예언을 듣는 '성전에의 봉헌' 장면을 화가 나름대로 상상해 그린 것이다. 《성경》의 〈누가복음〉에는 예수가 성령의 인도를 받은 시므온과 여자 예언자 안나와 만나 축복과 예언을 들었다고 전한다. 성전 봉헌 장면 왼쪽에는 나이 든 요셉이 깊은 생각에 푹 빠진 모습으로 그려져 있다. 예수의 탄생이 오로지 성령에 의해 이루어진 만큼, 그는 인간적인 방법으로 아이를 생산할 수 없는 노쇠한 남자로 그려지는 것이 일반적이다. 그림 하단 중앙에 뜬금없이 앉아 있는 개 한 마리는 종교화에서 주로 '순종'과 '충성'을 의미한다.

피사넬로
젊은 공주의 초상화

피에로 델라 프란체스카
시지스몬도 판돌포 말라테스타

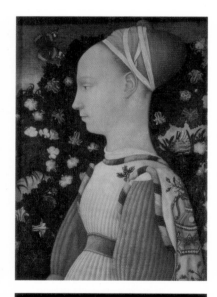

목판에 유채
43×30cm
1435년
드농관 1층 4실

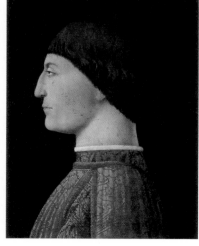

목판에 템페라·유채
44×34cm
1450년경
드농관 1층 4실

신성을 중시하던 중세에는 개인의 초상화가 여간해서는 그려지지 않았다. 하지만 인간 중심의 고대 그리스·로마의 사고가 부활한 르네상스 시대에는 개인 초상화가 폭발적으로 그려지기 시작했다. 고대 로마 시절에는 황제나 귀족들이 자신의 측면 얼굴을 새겨 넣은 메달이나 동전을 주문 제작하곤 했다. 입체적인 이목구비의 서양인들은 측면 얼굴을 그리는 것이 한 인물의 위엄을 표현하는 데 있어서 효과적이라고 생각했을 것이다.

피사넬로Pisanello, 1395~?1455는 르네상스 시절 이탈리아 실세들의 얼굴을 기념비적으로 새겨 넣은 메달 제작자로 유명하다. 그는 메달과 비슷한 방식으로 초상화를 그려 큰 호응을 얻었다. 그림 속 공주는 에스테 가문의 여인으로 추정된다. 그녀의 왼쪽 어깨 아래로 수놓아져 있는 꽃병이 이 가문의 상징이기 때문이다. 가슴 위쪽에 수놓은 노간주나무는 배경에도 함께 등장한다. 노간주나무는 이탈리아어로 지네프로ginepro라고 하는데, 그녀의 이름 지네브라를 연상시킨다. 따라서 여인의 정체를 지네브라 데스테Ginevra d'Este, 1419~1440로 추정한다.

그녀의 초상화는 피에로 델라 프란체스카Piero della Francesca, 1416~1492가 그린 또 다른 측면 초상화의 주인공인 시지스몬도 판돌포 말라테스타Sigismondo Pandolfo Malatesta, 1417~1468와의 결혼을 앞두고 제작된 것으로 보인다. 말라테스타는 이탈리아의 리미니를 지배하고 많은 예술가를 후원한 식견 높은 지도자였다. 하지만 그는 아내인 지네브라 데스테를 비롯하여 폴리세나 스포르차를 독살하고, 귀족 여인을 시간屍姦하는 등의 악행을 저질러 교황으로부터 파문을 당하기도 했다.

안토넬로 다 메시나
남자의 초상(콘도티에레)

안토넬로 다 메시나
기둥의 예수

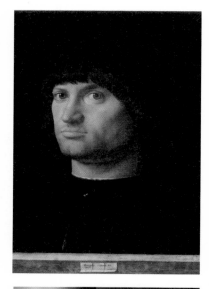

목판에 유채
36×30cm
1475년
드농관 1층 5실

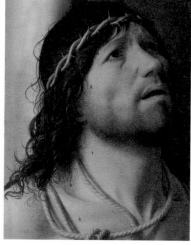

캔버스에 유채
30×21cm
1476년경
드농관 1층 5실

메시나 지방에서 태어났다 해서 '메시나의 안토넬로 Antonello da Messina'라고 불리는 이 화가는 베네치아에서 주로 활동한 것으로 알려져 있다.

고대 로마의 동전이나 메달처럼 완전 측면 형태로 제작되던 초상화는 시간이 지날수록 그 엄격함에서 벗어나 정면, 혹은 살짝 고개를 돌린 모습으로 그려졌다. 르네상스가 무르익을수록 그림이 마치 '실제'의 공간에 있는 '진짜' 사람이나 사물처럼 보이게 할 정도로 기법이 발달하기 시작했다. 극에 달한 르네상스 화가들의 기교는 단순히 인물의 외형만 베껴 오는 것에서 더 나아가, 그 인물의 성격이나 감정 등을 붓끝으로 잡아낼 경지에까지 이른다.

〈남자의 초상〉은 아직도 그 모델이 누구인지 밝혀지지 않았지만, 구릿빛 피부와 강직한 눈매, 그리고 단단하고 흐트러짐 없는 얼굴의 윤곽으로 보아 이 남자가 용병 대장, 즉 '콘도티에레 Condottiere'였을 거라는 추측을 가능하게 한다. 그림 하단에 그려진 창틀은 이 남자가 그림 속 인물이 아니라, 창밖에서 우리를 응시하고 있는 실제 사람처럼 보이게 한다.

〈기둥의 예수〉는 고통과 번민에 휩싸인 예수의 처절한 심경이 고스란히 느껴진다. 세로 30, 가로 21센티미터의 이 작은 그림은 분명히 그림 주인이 여행을 가거나 할 때 지참하여 자신의 신앙심을 단단히 붙들어 매려는 의도로 주문되었을 것이다. 수난에 처한 예수임에도 당시 많은 화가들이 그를 '모든 고통을 초월한 영적 존재'로 그리곤 했지만, 안토넬로 다 메시나는 절절하게 그 슬픔을 다 내뱉듯 표현함으로써 감상자로 하여금 각성과 반성을 일깨우게 한다.

조반니 벨리니
십자가 처형

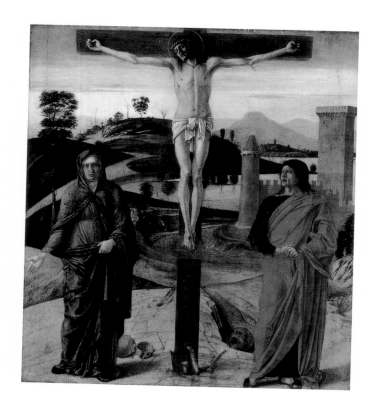

목판에 유채
71×65cm
1465년경
드농관 1층 5실

르네상스 시절, 피렌체나 로마의 화가들은 정확한 데생을 회화의 기본이라 생각했다. 그만큼 선, 즉 형태에 집착하는 경향이 농후했다. 이와 달리 베네치아 화가들은 선보다는 색과 빛의 효과에 민감했다. 왜 그랬을까? '물의 도시' 베네치아의 지형 특성상 날씨, 즉 대기의 변화가 극심하기에 자연히 그에 따라 달라지는 빛에 관심이 깊을 수밖에 없었기 때문일 수 있다. 위치상 동방무역이 활발했던 베네치아가 피렌체나 로마보다 훨씬 싼 값에 색안료들을 구입할 수 있었기 때문으로 추측하기도 한다.

조반니 벨리니 Giovanni Bellini, 1430~1516는 화가 야코포 벨리니의 아들이었고, 그의 형 젠틸레 역시 화가였다. 또한 화가 만테냐와는 처남매부 사이였다. 아버지와 형은 조반니에게 완벽한 데생과 그로 인해 만들어지는 완벽하고 단단한 형태의 화풍을 전수했지만, 그는 풍부한 색채와 빛의 묘사가 특징인 베네치아 화파의 시작을 알리는 화가로 성장했다.

〈십자가 처형〉은 십자가에서 숨을 거둔 예수를 중심으로 한쪽에서는 성모 마리아가, 또 다른 쪽에서는 예수의 열두 제자 중 하나인 요한이 비통해하는 모습을 담고 있다. 요한은 종교화에서 주로 붉은 옷차림으로 그려진다. 고통스레 눈을 감은 예수의 몸은 뼈가 앙상할 정도로 야위었지만 위엄을 잃지는 않았다.

먼 산 위로 펼쳐진 구름, 지그재그로 이어지는 길, 화면 전체를 골고루 환하게 밝히는 빛은 확실히 그림 속 공간에 생명을 불어넣는다. 피렌체나 로마의 화가들은 그림 속 풍경을 주요 인물들을 돋보이게 하는 장치로 그렸지만, 베네치아 화가들은 등장인물들을 다 지워 버려도 한 폭의 온전한 풍경화가 될 것처럼 그리곤 했다.

안드레아 만테냐
성 세바스티아누스

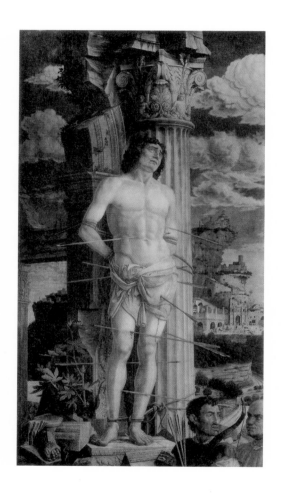

캔버스에 에그 템페라
255×140cm
1480년경
드농관 1층 5실

성 세바스티아누스는 기독교 박해가 극에 달하던 시기, 디오클레티아누스 황제의 근위병이었다. 그는 자신의 지위를 이용하여 감옥에 갇힌 많은 기독교인을 석방시키다가 기독교인임이 발각되었다. 황제는 그를 기둥에 묶은 뒤 병사들에게 활을 쏘게 했다. 그러나 많은 기독교 성인의 이야기가 흔히 그러하듯, 결정적인 순간에 신심을 드높일 기적이 일어난다. 수십 발의 화살을 맞고도 죽지 않은 것이다. 결국 세바스티아누스는 이레네라는 미망인에게 극적으로 구출되어 목숨을 부지하게 된다. 그러나 순교의 운명을 타고난 그는 기독교인을 탄압하는 디오클레티아누스 황제 앞에 나타나 그의 잘못을 칼같이 지적하다가 몰매를 맞고 죽는다.

르네상스 시대 화가들은 성 세바스티아누스의 모습을 주로 반라 상태로 그리곤 했다. 사건을 드라마틱하게 전하기 위해서는 주름 잡힌 옷이나 갑옷보다는, 맨살에 화살이 박히는 모습을 그리는 것이 낫다고 생각했을 것이다.

조반니 벨리니의 매제로 알려진 안드레아 만테냐^{Andrea Mantegna, 1431~1506}는 고대 그리스와 로마 문화의 부활이라는 르네상스 정신에 걸맞게 세바스티아누스가 처형당하는 장소를 고대 건축의 유적지로 택했다. 게다가 세바스티아누스의 몸은 일반적인 인간의 몸이라고 하기에는 너무나 완벽해서 고대 그리스·로마인들이 잔뜩 이상화시킨 남성 조각상에 피부색만 입혀 놓은 것 같다. 그러지 않아도 발치에는 조각상의 받침대 부분이 턱하니 그려져 있다. 그림 하단의 두 병사는 몸이 잘린 채로 구석에 그려져 있다. 그래서 이 그림은 마치 커다란 창문을 통해 목격한 실제의 사건처럼 보인다.

도메니코 기를란다요
노인과 소년

도메니코 기를란다요
방문

목판에 템페라
62×46cm
1490년경
드농관 1층 5실

목판에 템페라
172×167cm
1491년
드농관 1층 5실

미켈란젤로의 어린 시절 스승으로 알려진 피렌체의 스타급 화가 도메니코 기를란다요Domenico Ghirlandaio, 1449~1494의 〈노인과 소년〉 실제 모델은 아직 정확히 밝혀지지 않았다. 커다란 딸기코와 사마귀 등이 눈에 거슬릴 정도로 크고 세밀하게 그려져 있어서 대체 누구이기에 자신의 신체적 단점을 민망할 정도로 드러내게 허락했을까 싶다. 그가 입고 있는 붉은 옷은 15세기 피렌체 귀족의 것으로, 지체 높은 집안의 출신임을 알 수 있다. 안겨 있는 아이는 손주인지 늦둥이인지 알수 없다. 그저 두 사람이 나누는 심리적 교감이 지극히 따사롭고 애정어린 것만은 확실하다.

'방문'은 종교화에서 심심찮게 등장하는 주제이다. 《성경》에는 마리아가 천사 가브리엘로부터 임신 사실을 전해 듣고 그건 불가능한 일이 아니냐고 묻자 천사가 이미 불임으로 고생하던 사촌 언니 엘리자베스도 늙은 나이에 임신했음을 밝히는 장면이 있다. 소식을 들은 마리아는 엘리자베스를 방문하는데, 두 여인이 서로의 임신을 기뻐하며 얼싸안는 장면이 바로 기독교 종교화에서 말하는 '방문' 도상이다. 대체로 화가들은 두 여인이 서서 얼싸안는 모습으로 이 장면을 그렸지만, 기를란다요는 엘리자베스가 무릎을 꿇어 예를 다하는 모습으로 그 위계를 나타냈다. 과연 엘리자베스는 임신이 불가능해 보이는 연배로 그려졌다. 이들이 만나는 장소는 고대 로마 시대의 개선문으로 보인다. 양쪽 뒤에 서있는 두 여인은 마리아 클로파스와 마리아 살로메로, 훗날 예수가 십자가 처형을 당하는 장면을 함께 목격하게 된다.

베르나르디노 루이니
세례 요한의 머리를 건네받는 살로메

안드레아 디 솔라리오
세례 요한의 머리

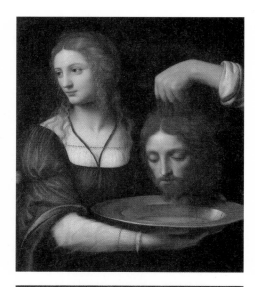

캔버스에 유채
62×55cm
1500년경
드농관 1층 5실

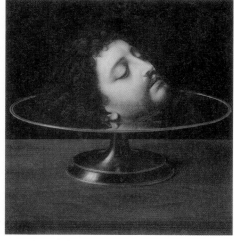

목판에 유채
46×43cm
1507년
드농관 1층 5실

베르나르디노 루이니Bernardino Luini, 1485~1532는 여인이 들고 있는 쟁반에 막 잘린 목을 얹는 모습을, 안드레아 디 솔라리오Andrea di Solario, 1465~1524는 이제 접시에 얌전하게 놓인 그 목을 그렸다. 이 흉측한 장면의 주인공, 즉 잘린 목의 사나이는 바로 예수의 친척 형으로 예수에게 세례를 한 요한이다.

세례 요한은 유대의 왕 헤로데에게 형제의 아내를 취하고 왕위를 찬탈한 잘못을 지적하고, 헤로데는 근심에 빠지게 된다. 왕비는 자신의 남편이 된 헤로데의 번뇌가 결국 자신의 안위마저 위협할지도 모른다는 두려움에 휩싸여 계략을 하나 꾸민다. 그녀는 전남편과의 사이에서 태어난 딸이자 헤로데의 조카인 살로메를 헤로데 앞에서 춤추게 하여 그의 마음을 사로잡는다. 살로메의 매력에 넋이 나간 헤로데는 살로메의 청이라면 무엇이든 다 들어주겠다고 약속하는데, 그때 살로메가 요구한 것이 바로 '의로운 자' 요한의 목이다.

19세기 말 영국의 유명한 극작가 오스카 와일드는 이 이야기에 약간의 수정을 가해 희곡 〈살로메〉를 완성했다. 살로메를 어머니의 청에 따라 움직이는 수동적 인물이 아닌, 요한에게 자신의 불같은 연정을 고백했지만 거절당하자 앙갚음하기 위해 헤로데를 유혹하여 그의 목을 치는 팜므파탈로 그려낸 것이다.

베르나르디노 루이니가 그린 살로메는 너무나도 아름답다. 잘린 목을 담기 위해 쟁반을 들고 서 있을 정도의 사악함이 가슴속에 존재하리라곤 상상하기 어려울 정도다. 안드레아 디 솔라리오의 그림 속 요한은 놀랍게도 화가 자신의 자화상이다.

라파엘로 또는 조반니 프란체스코 펜니

베일을 잡고 있는 성모

목판에 유채
68×48cm
1512년경
드농관 1층 5실

성모자상은 일반적으로 성모 마리아와 아기 예수를 주인공으로 하며, 그들을 중심으로 천사나 성자성녀를 조연급으로 배치한다. 그중 주연급 조연으로 가장 자주 등장하는 이가 바로 세례 요한이다.

세례 요한은 성모 마리아의 사촌 언니인 엘리자베스의 아이로 임신이 불가능한 나이임에도 불구하고 성령의 힘으로 잉태했다. 이 소식은 성모 마리아에게 나타난 가브리엘이 "보라, 네 친족 엘리자베스도 늙어서 아들을 배었느니라. 본래 임신하지 못한다고 알려진 이가 이미 여섯 달이 되었나니."(《누가복음》 1장 36절)라고 전했다. 세례 요한은 아기 예수와 고만고만한 또래로 그려져야 맞지만, 많은 화가가 그 사실을 무시하고 그림 속 분위기에 맞게 나이 차이를 가감하곤 했다.

그림 속 성모는 잠든 아기 예수의 머리 위로 베일을 가만히 벗겨 내고 있다. 여섯 달이 아니라 서너 살은 위로 보이는 세례 요한은 무릎을 꿇고 두 손 모아 이들을 경배한다. 배경에는 폐허가 된 건물들의 잔재가 보이고, 더 멀리 도시의 풍경이 흐릿하게 그려져 있다. 멀리 있는 것은 흐려 보이고 가까이 있는 것들은 진하게 보이는 '공기원근법'은 레오나르도 다 빈치가 〈모나리자〉에서 이미 구사한 바가 있다. 라파엘로 혹은 그의 수제자 조반니 프란체스코 펜니는 그 원리를 자신의 그림에서 잘 반영했다.

그건 그렇고, 성모 마리아의 시선이 향하는 곳을 보라. 좀 민망하긴 하지만, 혹시 아이가 자다가 실례라도 했을까 궁금해하는 것 같다.

라파엘로
세례 요한과 함께 있는 성모자(아름다운 정원사)

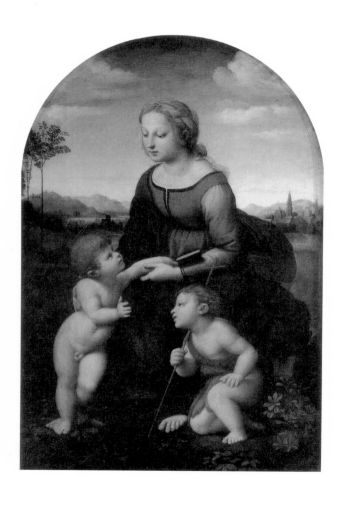

목판에 유채
122×80cm
1507년경
드농관 1층 5실

공기원근법이 잘 구사된 배경을 뒤로하고 성모자와 세례 요한이 함께하는 그림이다. 세례 요한은 아기 예수를, 아기 예수는 성모 마리아를 쳐다보고 있다. 그리고 성모 마리아의 시선은 아기 예수를 향한다. 이 세 사람의 시선이 그들 관계의 위계를 자연스레 표현해내는 듯하다.

성모 마리아와 두 아기는 이등변 삼각형 구도로 르네상스 시대의 그림답게 평화롭고 안정된 분위기를 그려낸다. 성모, 아기 예수, 세례 요한 등 등장인물들의 얼굴을 자세히 보면, 눈매에서 코, 그리고 입술 등으로 이어지는 선들이 부드럽게 처리된 것을 알 수 있다. 윤곽선을 흐릿하게 처리함으로써 인물을 더욱 사실감 있게 표현하는 이 기법은 당연히 레오나르도 다 빈치의 〈모나리자〉(52쪽)를 떠올리게 한다.

〈베일을 잡고 있는 성모〉(42쪽)와 달리 이 그림에서는 세례 요한과 아기 예수가 같은 또래로 그려져 있다. 세례 요한은 성서에 적힌 대로 나무 막대를 들고 있는데, 이는 그 자체로 후일 일어날 십자가 처형을 암시한다. 그는 낙타 털옷을 입고 있다. 이 역시 《성경》에 기록된 바, "낙타 털옷을 입고 허리에는 가죽띠를 매고 음식은 메뚜기와 석청"(〈마태복음〉 3장 4절)을 주로 먹는 자였다. 세례 요한이 주로 먹은 음식인 메뚜기와 석청은 당시 떠돌이 생활을 하는 자들이 흔히 취하는 소박한 식사였다.

페로니에르를 한 아름다운 여인

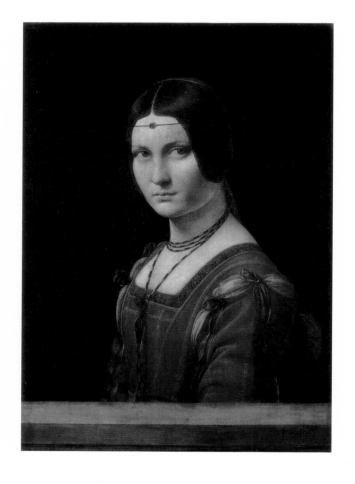

목판에 유채
63×45cm
1495년경
드농관 1층 5실

레오나르도 다 빈치^{Leonardo da Vinci, 1452~1519}의 걸작 중 하나인 이 그림의 모델에 대해서는 정확하게 밝혀진 바가 없다. 레오나르도가 밀라노에 머물던 시절, 도시의 수장이었던 루도비코 일 모로(루도비코 스포르차가 본명이나 검은 피부 때문에 아랍인 같다고 하여 '일 모로'라는 별명으로 주로 불린다.)의 정부 루크레치아 크리벨리나를 그린 것이라는 설이 가장 설득력 있다.

이 그림이 '라 벨 페로니에르^{La belle ferronnière}', 즉 '페로니에르를 한 아름다운 여인'이라는 제목으로 불린 것은 18세기부터였다. 프랑스 여인들은 그림 속 여인의 이마에 달린 예쁜 철 장신구를 페로니에르라고 부르나, 원래 페로니에르는 '페론 씨의'라는 뜻을 가지고 있다. 그것은 그림 속 여자가 루도비코 일 모로의 정부가 아니라 프랑스의 왕 프랑수아 1세의 정부로, 철물 장식업자인 '페론 씨의' 아내일 거라는 가정에서 비롯된 것이다. 프랑스어 사전을 찾아보면, 페로니에르^{ferronnière}는 '여자의 이마에 두르는 금줄 달린 보석 장신구' 또는 '철물 제작[판매]업자의 아내'를 뜻한다고 나와 있다.

암흑 같은 검은 배경은 관람자의 시선을 오로지 이 아름다운 여인에게만 집중하도록 한다. 정면이 아니라 몸을 살짝 비틀고 있어서 여인의 존재가 더욱 자연스럽다. 게다가 하단에 그려 넣은 창틀 때문에 그림을 통해서가 아니라 마치 실제로 어딘가에서 우연히 창 너머에 있는 아름다운 여인을 만나는 듯한 착시 효과를 불러일으킨다. 지적이면서도 날카로운 눈매, 날렵한 코, 단호하게 다문 입술, 그리고 그 모든 것을 아우르는 얼굴의 윤곽은 고대 그리스의 조각상을 떠올리게 할 정도로 완벽하다.

레오나르도 다 빈치

성 안나와 함께 있는 성모자

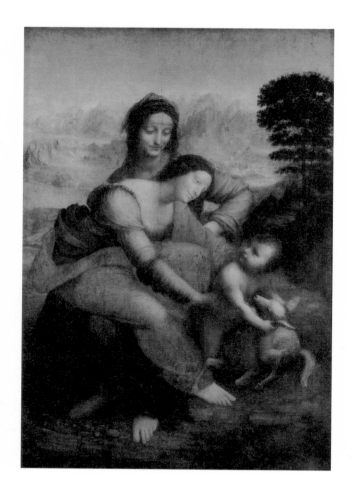

목판에 유채
168×130cm
1513년경(미완성)
드농관 1층 5실

레오나르도 다 빈치는 피렌체에서 활동하다가 당시 그 도시의 실세인 로렌초 일 마니피코(로렌초 데 메디치가 본명이나, 위대한 자라는 뜻의 '일 마니피코'를 붙인 이름으로 불리곤 한다.)의 명에 의해 밀라노로 떠나 스포르차 가문의 루도비코 일 모로를 위해 일하게 된다. 밀라노와의 동맹 관계를 유지하고자 로렌초 일 마니피코가 일종의 선물 형식으로 보낸 예술가들 틈에 레오나르도가 끼어 있었던 것이다. 15여 년 동안 밀라노에 머물던 그는 프랑스의 침략으로 루도비코 일 모로가 실각하자 다시 피렌체로 돌아왔다. 하지만 몇 해 못 가 프랑스 왕가의 부름을 받고 다시 밀라노로 돌아와 〈성 안나와 함께 있는 성모자〉 제작에 착수했다.

　흐릿하게 처리된 배경을 뒤로하고 성모 마리아의 어머니 안나가 마리아를 무릎에 앉혀 놓고 있다. 할머니치고는 지나치게 젊게 그려져 당혹스러울 정도다. 이미 아이까지 낳은 장성한 딸을 무릎에 앉히고도 미소를 지을 수 있는 저 힘은 과연 은총 탓일 듯싶다. 아기 예수는 유대 제사에 희생 제물로 바쳐지던 양을 두 손으로 잡고 있다. 마치 자신이 인류를 위한 희생양임을 상징하는 듯하다. 성모가 몸에 두른, 담요에 가까운 옷을 보면, 아직 스케치 수준이라는 걸 알 수 있다.

　레오나르도 다 빈치는 그림만 잘 그린 게 아니라 다방면으로 박식했다. 악기 발명가이자 음악가, 축제나 공연 기획자, 일종의 로봇 제작자에다 해부학자, 동식물학자로 유명했다. 피렌체 아르노 강물의 흐름을 바꿀 계획을 세우기도 했으며, 비행기 제작까지 궁리했다. 너무 많은 일에 뛰어났던 그는 결과적으로 제대로 작품을 완성하는 일이 드물었다.

레오나르도 다 빈치
세례 요한(바쿠스)

레오나르도 다 빈치
세례 요한

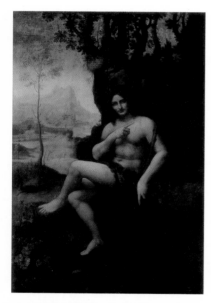

캔버스에 유채
177×115cm
1511년경
드농관 1층 5실

목판에 유채
69×57cm
1513년경
드농관 1층 5실

레오나르도 다 빈치는 평생을 독신으로 살았다. 그러나 그에겐 '남색 행위' 전과가 있다. 때는 1476년, 스물네 살의 레오나르도는 자코포 살타렐리라는 열일곱 살의 남창과 동성애 관계를 맺은 네 명의 고객 중 하나로 법정에 출두해야 했다. 고객들 중 하나가 토르나부오니 가문의 자제라 사건은 유야무야되고 불기소 처분으로 끝났다.

레오나르도 다 빈치가 밀라노에 머무르던 시절, 루도비코 일 모로는 그에게 포도밭 하나를 하사했다. 그 밭에서 일하던 소작농의 아들 자코모 카포티는 레오나르도의 제자이자 연인으로 특별한 관계를 유지했다. 우아하고 아름다운 외모, 즉 꽃미남이었던 그는 금빛 곱슬머리의 청년으로, 스승으로부터 여러 의미의 사랑을 받았다. 하지만 가끔 도벽이 발동하기도 하고 난폭하게 구는 악동이었기에 '살라이(악마)'라는 별명이 따랐다.

1511년경에 그려진 그림의 경우 털옷과 나무 막대기는 영락없이 세례 요한의 것이지만, 한편으로는 손에 잡힌 포도 넝쿨로 인해 술의 신 바쿠스로도 본다. 포도가 술을 만드는 재료이기 때문이다. 이 그림은 레오나르도가 그의 동성 애인이자 제자인 프란체스코 멜치와 협력하여 그렸다고 전해진다.

1513년경에 그려진 그림 역시 십자 막대기와 털옷 때문에 당연히 세례 요한이라고 말하지만, 그가 걸친 털옷이 낙타 털이 아니라 표범 털이라는 점에서 바쿠스를 그린 것이라고 보기도 한다. 예로부터 표범 가죽이 바쿠스를 상징했기 때문이다. 이 그림은 그의 악동 애인 '살라이'를 모델로 한 것으로 알려져 있다.

레오나르도 다 빈치

모나리자

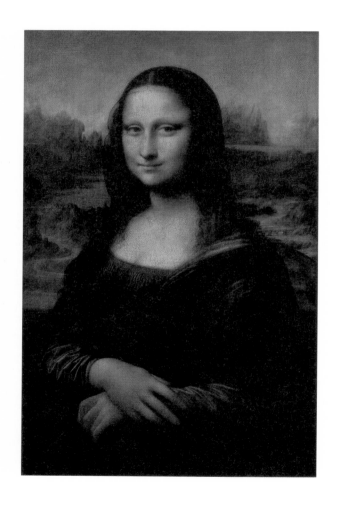

목판에 유채
77×53cm
1503년경
드농관 1층 6실

이탈리아의 선진 문화에 콤플렉스가 강했던 프랑수아 1세는 레오나르도를 '최고의 화가이며 건축가이자 공학자'로 추켜세우며, 그를 앙부아즈 인근의 클루 성(현재는 클로 뤼세라고 부른다)으로 모셨다. 〈모나리자〉는 그가 클루 성에 머무는 동안 지금의 모습을 갖춘 것으로 알려져 있다. 하지만 엄밀히 말해 이 작품은 그 제작 연도가 확실하지 않으며, 당연히 누구를 그린 것인가에 대해서도 가설만 난무할 뿐이다.

르네상스 시절, 이탈리아 피렌체에서 활동한 미술사가 조르조 바사리는 《미술가 열전The Lives of the Most Eminent Painters, Sculptors and Architects》이라는 책을 통해 기라성 같은 당시 미술가들의 삶과 업적을 기록했다. 그는 〈모나리자〉가 피렌체의 상인인 프란체스코 델 조콘도의 아내를 그린 것이라고 주장했다.(그래서 이 작품은 〈라 조콘다〉라고도 불린다.) 하지만 바사리에게는 과장 심한 글쟁이 기질이 있어, 전적으로 그의 사건에만 의존할 수 없다는 것이 문제라면 문제다. 바사리가 말하는 프란체스코 델 조콘도는 비단 사업으로 큰돈을 번 홀아비로, 열여섯 살의 엘리사베타(줄임말로 '리자'라고 부른다. '모나'는 결혼한 여자에 대한 존칭어 '부인'에 해당한다.)를 아내로 맞은 뒤, 기쁨에 못 이겨 꽤 비싼 값을 치르고 레오나르도에게 초상화를 의뢰했다는 것이다. 바사리는 그림의 완벽함을 구구절절 늘어놓았지만, 레오나르도가 세상을 떠난 해에 바사리가 겨우 여덟 살이었다는 점, 그리고 당시 이 그림이 걸려 있던 파리 인근의 퐁텐블로 성에 가 본 적이 없다는 점으로 미루어 보아 그가 실제로 그림을 본 적은 없었다. 무엇보다 "모나리자의 눈썹 터럭이 정말 볼 만하다."라는 표현도 신뢰를 떨어뜨렸다. 물론, 후대 학자들 중에는 당시 눈썹을 그렸지만 훼손 과정에서 지워졌을 수도 있다고 주장하기도 한다.

어찌 되었든 〈모나리자〉가 '라 조콘다'라는 이름을 갖게 된 것은 1625

년, 퐁텐블로에서 그림을 직접 본 고고학자 카시아노 달 포초가 바사리의 언급에 힘입어 그렇게 부른 것에서부터 비롯된다. 하지만 그녀가 조콘도의 부인이 아니라는 의혹도 만만치 않다. 1517년, 당시 클루 성에 있던 레오나르도를 만난 한 추기경은, 그곳에서 〈성 안나와 함께 있는 성모자〉, 그리고 〈세례 요한(바쿠스)〉과 함께 메디치 가문의 남자가 주문한 피렌체의 어느 부인의 초상화를 보았다고 전한다. 따라서 그녀는 메디치 가문과 관계된 어느 여인이라는 가설이 제기되기도 했다. 하지만 이 주장도 온전하게 받아들이긴 힘들다. 비단 장수 조콘도가 이미 메디치 가문과 안면 트고 다니던 터라, 사업 관계상 메디치 가문 사람이 조콘도를 위해 아내의 초상화 한 점쯤 선물로 주문했을 수도 있지 않을까?

기법 면에서 이 그림이 위대한 것은 첫째, 얼굴은 정면에 가깝지만 몸을 살짝 돌려 한층 더 자연스러운 자세를 연출하고 있다는 점이다. 둘째, 레오나르도는 윤곽선을 흐리게 하는 기법으로 인물의 표정과 외관을 자연스럽게 잡아냈다. 눈과 코, 그리고 입술 등이 얼굴의 피부와 닿는 부분을 어느 순간 뭉개듯 흐릿하게 처리하는 기법 덕분에 인물은 한층 자연스럽고도 신비롭게 느껴진다. 셋째, 그가 구사한 스푸마토sfumato 기법, 즉 공기원근법이다. 관람자 혹은 화가와 가까운 곳의 사물들은 그 색이 짙고 윤곽이 선명하지만, 멀어질수록 옅어지고 흐릿하게 보인다는 사실을 레오나르도가 찾아낸 것이다. 여인의 뒤로 펼쳐진 풍경의 아스라함이 바로 이 스푸마토 기법에 따른 것이다.

이후 많은 화가가 레오나르도 다 빈치의 혁신을 좇았다. 덕분에 오늘날의 눈으로 보면 〈모나리자〉가 그리 새로워 보이지 않지만, 당시의 눈으로 보면 놀라울 만큼 사실적인 미감을 자극했을 것이다.

이 밖에도 모나리자를 둘러싼 가설은 수도 없이 많다. 그림 속 주인

공이 조콘도의 부인 혹은 줄리오 데 메디치의 연인이 아니라 레오나르도 다 빈치의 악동 동성 애인 살라이를 모델로 한 것이라는 이야기도 있다. 〈모나리자〉의 모델이라 추정되는 조콘도 부인의 유해를 피렌체 인근 한 수녀원 터에서 발굴해 조사에 들어갔다는 말도 있었다. 이처럼 끊임없는 이야깃거리가 만들어지면서 미술에 별다른 관심이 없는 사람들도 모나리자를 친숙하게 생각하게 되었다. 그로 인한 수혜자는 늘 루브르 혹은 파리, 나아가 프랑스가 되곤 한다. 일단 파리에 가면 〈모나리자〉와 그 작품을 소장하고 있는 루브르 방문은 일종의 성지 순례 개념이 되어버리니 말이다.

영민한 루브르 관계자들도 〈모나리자〉의 지명도에 편승한다. 일본 소니 사와의 협력으로 〈모나리자〉는 특수 유리막 안에 보물급으로 모셔져 있고, 한동안은 미술관 내 사진 촬영이 허용됨에도 이곳에서만큼은 경비원들이 촬영을 막아서기도 했다. 당연히 사람들은 실제로 피눈물을 뚝뚝 흘리며 불치병을 그 자리에서 치유해 주는 기적의 성모상 앞에 서보다 〈모나리자〉 앞에서 더 긴장하고 숙연해지는 것이다.

예술 작품의 가치가 어느 정도의 선을 넘어서게 되면 그다음부터는 취향의 문제이다. 루브르 박물관을 대표하는 작품들은 그 위대함의 서열을 매기기엔 분명 무리가 있다. 그런데도 루브르가 이토록 〈모나리자〉를 신줏단지 모시듯 하는 것은, 그래야 이 그림의 신화화가 더 오랫동안 확실하게 전개될 수 있기 때문일지 모른다.

틴토레토
자화상

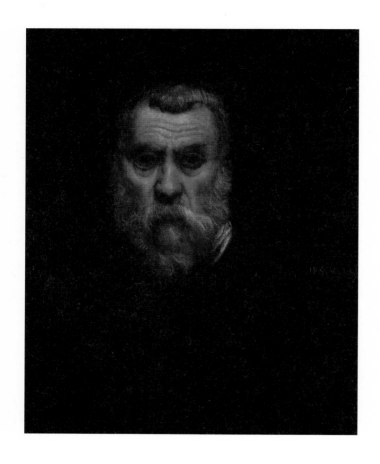

캔버스에 유채
63×52cm
1588년
드농관 1층 6실

틴토레토^{Tintoretto, 1518~1594}는 베네치아의 화가다. '틴토렌토'는 그의 아버지의 직업에서 나온 별칭이자 애칭으로 '작은 염색업자'를 뜻하며, 실제 이름은 야코포 로부스티^{Jacopo Robusti}이다. 그에겐 마리아 로부스티라는 딸이 있었는데, 아버지로부터 배운 그림 솜씨가 워낙 출중해 장안의 화제가 되었다고 한다. 당시에는 여성이 화가가 되는 일은 극히 드물었다. 귀족 부인들이 취미 생활로 가끔 붓을 잡았을 뿐, 그것을 업으로 삼는 건 상스러운 일에 속했다. 그런 환경에서도 가뭄에 콩 나듯 알려진 여성 화가들은 마리아처럼 아버지가 일하는 곳에서 어깨너머로 그림을 배우다가 재능을 인정받은 경우 정도였다.

마리아의 재능은 스페인과 오스트리아를 지배하던 합스부르크 왕가에까지 전해져 궁정화가로 초대까지 받았다. 하지만 틴토레토는 이를 거부하고 딸이 베네치아를 떠나지 못하도록 은세공업자에게 시집을 보냈고, 마리아는 결혼 생활 4년 만에 가진 아이를 낳다가 사망한다. 이후로 틴토레토 공방에서 생산된 그림 수가 급속도로 줄었는데, 그 때문에 그간 틴토레토가 자신의 이름으로 서명한 그림의 상당수가 딸의 도움 없이는 불가능했을 것이라는 주장이 설득력을 얻었다.

어느 쪽이 진실이건 틴토레토의 붓은 사물의 질감 표현에 탁월하다. 머리카락, 입고 있는 옷의 감촉 등이 고스란히 느껴지는 그의 필법은 빛에 대한 깊은 이해에서 비롯된 것이다. 즉, 모피나 머리카락이 바스락거리는 소리가 들린다고 착각할 정도로 정확히 표현된 것은 그것을 한 올한 올 다 꼼꼼히 그려서라기보다는, 그 표면에 와 닿는 빛의 양을 적당히 조절하여 때론 뭉개고 때론 살리는 기법에 통달했다는 것을 의미한다.

틴토레토

수산나와 장로들

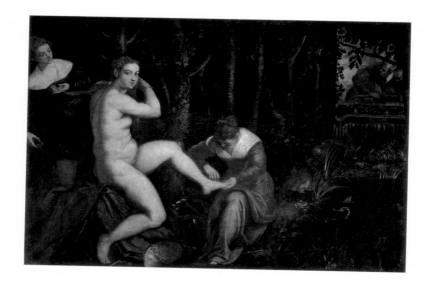

캔버스에 유채
167×238cm
1550년
드농관 1층 6실

70인역 〈다니엘서〉 13장에는 신앙심 깊은 집안의 아름다운 유대 여인 수산나가 어느 오후 더위를 못 이겨 목욕을 하고 있었는데, 그 집을 자주 드나들던 두 늙은 장로가 그녀에게 음심淫心을 품고 접근하면서 생긴 사건이 기록되어 있다. 순결한 수산나가 소리 지르며 저항하자, 두 노인은 앙심을 품고 그녀가 나무 아래에서 어떤 젊은 남자와 정을 통하는 장면을 목격했노라고 거짓 증언한다. 이에 선지자 다니엘이 기지를 발휘해 그녀를 구해낸다. 다니엘은 두 노인을 각자 따로 재판관 앞에 부르고는 수산나가 젊은 남자와 정을 통한 곳이 어느 나무 아래서인지를 묻는다. 두 노인이 각각 다른 나무를 대면서 거짓말이 들통난다.

화가들은 수산나가 목욕하던 중이었다는 사실에 크게 고무되었다. 종교적 주제임에도 벗은 여자를 그릴 수 있는 최고의 구실이 되었기 때문이다. 그러나 주문하는 이도, 그림을 그리는 이도, 감상하는 이도 죄다 남자였던 시대 탓일까? 그림 속 수산나는 왠지 '저러니 남자들이 혹하지!'라는 말도 안 되는 억지에 꿰맞춘 것처럼 그려지곤 했다.

틴토레토는 정적이고 평화롭고 안정된 취향의 르네상스가 기울어 가던 시기에 활동한 화가이다. 르네상스 후기에는 대칭 구도나 수평 구도보다는 뭔가 불안정한 분위기를 연출하는 구도의 그림이 많이 그려졌다. 기울어진 사선 구도의 끝에 두 노인이 숨을 죽이며 야릇한 기운이 물씬 풍기는 수산나의 몸을 몰래 쳐다보고 있다. 관람자는 당연히 피해를 입은 여인의 입장이 아니라, 그녀를 몰래 쳐다보는 두 노인의 심리에 동조하라 강요하는 듯하다.

파올로 베로네제
가나의 혼인 잔치

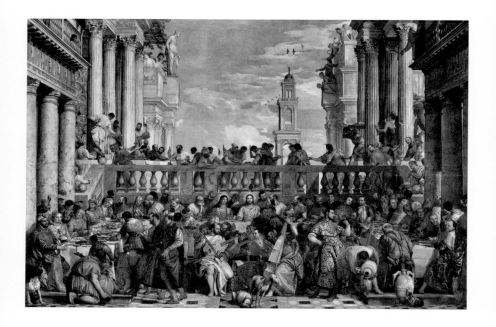

캔버스에 유채
677×994cm
1563년
드농관 1층 6실

〈가나의 혼인 잔치〉는 예수가 가나의 혼인 잔치에서 포도주가 떨어지자 기적을 행하여 술통을 다시 가득 채운 일을 그린 것이다. 한가운데에 옅은 후광을 두르고 있는 예수와 그 곁에 앉아 술이 떨어진 것을 염려하는 마리아가 있어 종교화임을 알 수 있을 뿐, 그저 화려한 귀족들의 흥겨운 연회 장면을 담은 그림으로 보인다.

파올로 베로네제Paolo Veronese, 1528~1588는 현재 이탈리아 베네치아의 아카데미아 미술관에 걸린 〈레위 가의 향연〉[2]도 이런 방식으로 그렸다. 예수가 마지막으로 제자들과 함께 식사하는 장면을 소재로 했는데도 비장함은커녕 선남선녀들이 여흥하는 모습만 가득한 걸 두고 그는 종교재판관의 심문을 받아야 했다. 그때 베로네제는 재판관에게 "시인이나 미치광이들이 그런 것처럼, 화가도 그럴 자유가 있다."라고 대꾸한 것으로 유명하다. 물론 목이 날아가는 불운을 피하고자 그 작품의 제목은 '최후의 만찬'에서 '레위 가의 향연'으로 바뀌었다.

〈가나의 혼인 잔치〉는 원래 베네치아에 있는 산 조르조 마조레 성당의 수도원 식당에 그려졌다. 그림의 배경은 16세기 베네치아의 풍경으로, 고대 그리스와 로마의 전통을 부활시킨 안드레아 팔라디오의 건축물로 구성되었다. 등장인물들도 죄다 당대 각국의 실세들을 모델로 했다. 특히 중앙에서 악기를 연주하고 있는 네 명의 악사들은 티치아노, 틴토레토, 바사노와 베로네제 자신의 모습을 그려 넣은 것이다. 가장 오른쪽 첼로 혹은 콘트라베이스는 티치아노, 바이올린은 틴토레토, 관악기 연주자는 바사노, 그리고 가장 왼쪽에서 기타와 비슷한 악기를 활로 연주하고 있는 사람이 베로네제이다.

도소 도시

체사레 보르자의 초상화

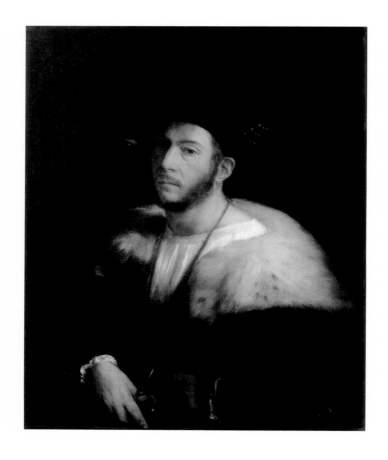

캔버스에 유채
95×77cm
1518년경
드농관 1층 7실

　　　　15~16세기 이탈리아는 도시 국가로 나뉘어 있었고 공화정이나 군주정 등 정치 제도도 달랐다. 여러 장점도 있겠으나, 도시 간의 반목과 야합으로 분열되어 강력한 전제 군주국가인 프랑스나 스페인 등의 침략에 속수무책으로 당할 수밖에 없는 구조이기도 했다. 마키아벨리의《군주론》은 그러한 토양에서 탄생된 책이다. 그는 책을 통해 통일된 하나의 나라를 건설하여, 그것을 가장 합리적으로 이끌 수 있는 카리스마 넘치는 이상적 지도자상을 제시하는데, 체사레 보르자^{Cesare} Borgia, 1475~1507가 그 모델이 되었다.

　　체사레 보르자는 추기경 로드리고 보르자의 서출로 태어나, 후일에 아버지가 알렉산데르 6세라는 이름으로 교황 자리에 오르자 그 힘을 배경으로 이탈리아 전체를 교황령 아래 통일하려는 야심을 가졌던 인물이다. 그는 수단과 방법을 가리지 않는 잔혹함으로도 유명한데, 이는 마키아벨리가《군주론》에서 적은 바처럼 "나라를 지키려면 때로는 배신도 해야 하고, 때로는 잔인해져야 한다. 인간성을 포기해야 할 때도 신앙심조차 잠시 잊어버려야 할 때도 있다."와 잘 맞아떨어진다. 하지만 이 비운의 사나이는 예상대로 아버지가 죽고 난 뒤 얼마 못 가 초라한 죽음을 맞아야 했다.

　　페라라에서 태어나 그곳에서 생을 마감한 도소 도시^{Dosso Dossi, ?1479~1542}는 체사레 보르자의 초상화를 그렸다. 정확하게 체사레 보르자를 나타내는 상징물이나 기록이 없어 이견들이 있지만, 대체적으로 꼬장꼬장해 보이는 눈매, 도덕심보다는 상황에 맞게 처신하려는 얇실한 인상, 그리고 강력한 힘의 상징인 칼을 슬쩍 오른손으로 쥐고 있는 모습으로 미루어 체사레 보르자의 사후^{死後} 초상화로 본다.

티치아노
그리스도의 매장

티치아노
가시 면류관을 쓴 그리스도

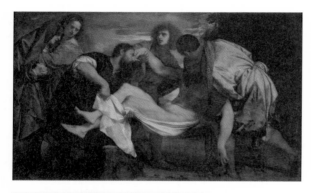

캔버스에 유채
148×212cm
1520년경
드농관 1층 7실

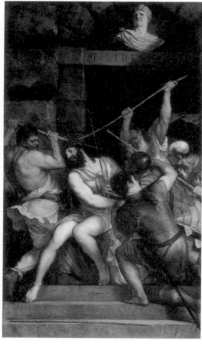

목판에 유채
303×180cm
1542~1543년
드농관 1층 6실

티치아노^{Tiziano Vecellio, ?1488~1576}는 정확한 선과 형태미를 우선으로 하는 피렌체나 로마의 화가들과 달리, 빛과 색의 효과에 골몰했던 베네치아 최고의 화가였다.

〈그리스도의 매장〉에서 보듯, 티치아노는 그림의 주인공인 예수의 얼굴을 어둠 속에 과감히 묻어 버리는 대신 늘어진 시신에 강렬한 빛을 선사함으로써 어둠을 뚫고 나온 신성한 성령의 빛이 사건의 중심이 되도록 만들었다. 모여 있는 인물 군상보다는 화면에 떨어지는 빛에 우선 시선을 모으도록 유도한 것이다. 예수의 오른쪽 팔을 잡고 있는 요한과 화면 왼쪽의 마리아를 부축하고 있는 막달라 마리아의 머리칼을 보면, 붓질이 그리 세밀하지 않은데도 바스락거림이 느껴질 정도의 사실감을 보여준다. 인물들이 입은 옷의 질감 역시 그 천의 종류를 알아차릴 수 있을 정도로 그려져 있는데, 이것은 빛이 사물의 표면에 닿으면서 어떤 식으로 색의 변화를 일으키는지에 대한 연구가 그만큼 치밀했음을 의미한다. 시신을 들고 있는 두 남자는 《성경》에 언급된 아리마태아의 요셉과 니코데무스이다.

〈가시 면류관을 쓴 그리스도〉의 붉은 옷을 입은 그리스도는 노랑, 파랑, 초록 등의 옷차림을 한 자들의 무자비한 공격에 고통스러워하고 있다. 현란한 색과 함께 인물들의 형태도 조각상들처럼 단단하게 자리 잡고 있다. 수난을 당하는 예수의 뒤틀린 몸은 1506년 로마에서 발굴된 고대 그리스의 조각상 〈라오콘〉[3]을 떠올리게 한다.

전원의 합주곡

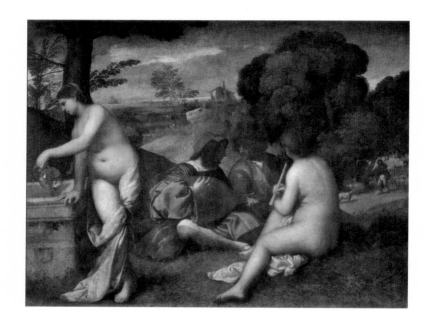

캔버스에 유채
105×137cm
1509년경
드농관 1층 7실

티치아노는 베네치아 화파의 선구자격인 벨리니 집안의 거장, 젠틸레 벨리니와 조반니 벨리니에게서 그림을 배웠다. 벨리니의 문하생이자 또 다른 거장으로는 조르조네Giorgione, 1478~1510를 들 수 있다. 이 작품은 한때 티치아노가 아니라 조르조네의 것으로 알려지기도 했으나, 최근의 연구에 따라 두 사람의 공동 작업으로 본다. 두 사람이 도제 시절부터 이미 공동 작업을 자주 하던 터였기 때문이다.

〈전원의 합주곡〉은 19세기 인상주의 그림의 태동을 알리는 신호탄급 화가 마네Édouard Manet, 1832~1883가 살롱전에 출품했다가 낙선한 〈풀밭 위의 점심식사〉[6]에 영향을 준 작품으로 알려지면서 더욱 유명세를 타게 되었다.

이 작품은 인물들이 없다고 가정하고 보아도 완벽한 한 폭의 풍경화가 될 것 같은 베네치아 화풍의 특징을 고스란히 담고 있다. 부드럽고 유연한 곡선으로 그려진 여신의 누드에 드리워진 빛과, 어둠 속에 묻힌 두 남자의 얼굴이 묘한 대비를 이룬다.

티치아노는 16세기 유럽 최고의 화가로, 미켈란젤로와 비교될 만큼 명성을 쌓았다. 합스부르크 왕가의 카를 대제는 그가 붓을 떨어뜨리면 직접 몸을 숙여 집어 줄 정도로 예를 다했다. 유럽 각국의 왕과 귀족들이 앞다투어 그에게 초상화를 의뢰했으며, 그가 그린 그림 한 점 갖는 것을 영광으로 생각할 정도였다. 살아생전 온갖 명예와 부를 다 누리고 살았던 티치아노는 자신의 나이를 수시로 부풀리곤 해서 그 탄생 연도가 출처에 따라 조금씩 다르지만, 거의 아흔 살까지 살았던 것으로 전해진다. 일흔의 나이에 말을 타고 다니고 고기도 잘근잘근 씹을 수 있을 정도의 건강한 이를 가졌던 그는 여성 편력도 심했던 것으로 알려져 있다.

티치아노
프랑수아 1세의 초상화

티치아노
장갑을 낀 남자의 초상화

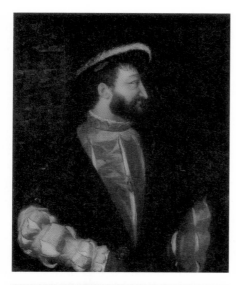

캔버스에 유채
109×89cm
1539년
드농관 1층 6실

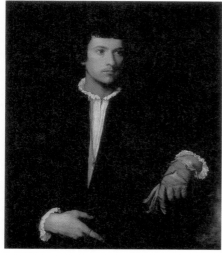

캔버스에 유채
100×89cm
1520년경
드농관 1층 6실

프랑스의 왕 프랑수아 1세는 레오나르도 다 빈치뿐만 아니라 가능한 한 많은 이탈리아 미술가와 건축가를 프랑스로 불러들여 자국 문화 발전에 앞장선 현왕賢王으로 알려져 있다. 그는 앙부아즈, 퐁텐블로 등에 새 왕궁을 짓는 방법으로 건축가들을 기용했고, 성을 장식하는 데 필요한 여러 미술가를 고용하는 방법으로 이탈리아의 선진 문화를 흡수했다.

〈프랑수아 1세의 초상화〉는 베네치아의 문인 피에트로 아레티노Pietro Aretino, 1492~1556가 왕에게 선물하기 위해 주문한 것이다. 그는 왕과 귀족 등 사회 지도층 인사들에 대한 통렬한 비판을 서슴지 않았다. 심지어 군주들이 그에게 서신을 보내 독설을 거두어 달라고 부탁할 정도였다고 하는데, 티치아노에게만큼은 호의적이었다고 한다. 티치아노는 종교화, 역사화 등 거의 모든 부문에서 두각을 나타냈지만, 인물의 성격과 분위기를 은근하게 드러내는 독특한 기법으로 특히 초상화에서 당대인들의 열렬한 찬사를 받았다. 이 초상화가 완전 측면으로 그려진 것으로 보아 직접 모델을 만나지 않은 상태에서 왕의 얼굴이 새겨진 메달을 참고했음을 알 수 있다. 입은 옷에 떨어지는 빛을 적절히 포착해 낸 덕분에 천의 질감이 고스란히 느껴지는 것 역시 티치아노 그림의 특징이다.

〈장갑을 낀 남자의 초상화〉에서도 티치아노의 특징은 고스란히 전해진다. 남자의 장갑에 손을 대면 그 촉감이 느껴질 듯하다. 얼굴과 손을 밝게 처리함으로써 인물의 전체적인 분위기를 결정짓는 기법 역시 티치아노의 초상화에서 흔히 볼 수 있다. 티치아노의 제자였던 틴토레토의 초상화에서도 손과 얼굴만 밝게 처리하는 방식을 많이 볼 수 있다

주세페 아르침볼도
'사계' 연작

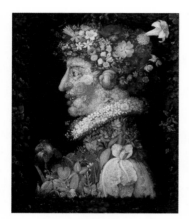

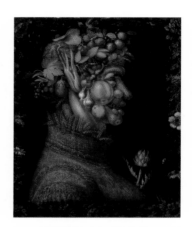

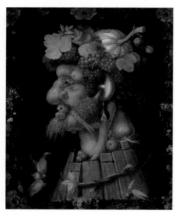

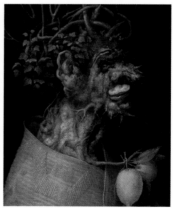

봄
캔버스에 유채
76×63cm
1573년
드농관 1층 8실

여름
캔버스에 유채
76×64cm
1573년
드농관 1층 8실

가을
캔버스에 유채
77×63cm
1573년경
드농관 1층 8실

겨울
캔버스에 유채
76×63cm
1573년
드농관 1층 8실

이 신비로운 그림 앞에는 늘 사람들이 북적인다. 사람의 얼굴을 하고 있는데 자세히 보면 계절의 이치에 걸맞은 나무와 꽃과 열매들이 가득하기 때문이다. 이 그림은 그가 1562년부터 궁정화가로 일하던 합스부르크 왕실의 막시밀리안 2세 황제를 모델로 하여 그렸다고 한다. 합스부르크 왕가는 처음엔 스위스 인근 지역의 소영주 집안이었으나 훗날 오스트리아로 거점을 넓히면서 지속적으로 영토를 확장하여 멀리 스페인 지역까지 통치하는 명실공히 유럽 최강의 가문으로 발전했다. 하지만 이 왕가는 근친혼이 많아 선천적인 기형이나 단명하는 후손도 많았던 것으로 유명하다.

막시밀리안 2세는 그다지 출중한 왕은 아니어서 이렇다 할 업적을 남기지 못해 안팎으로 꽤나 시달렸던 모양이다. 늘 술에 취해 있어 하는 일마다 실수투성이로 살았던 그는 하마터면 역사에 묻힐 뻔한 그저 그렇고 그런 존재에 불과했지만, 주세페 아르침볼도^{Giuseppe Arcimboldo, ?1527~1593}의 이 기발한 그림 덕분에 후대 사람들의 관심과 사랑을 여전히 받고 있다.

아르침볼도는 밀라노 태생으로, 어린 시절부터 아버지와 함께 스테인드글라스에 그림을 입히는 일을 했다. 비교적 세밀한 정물화에 능통한 이들은 알프스 북쪽 화가들이었는데, 남쪽에 속한 그의 붓질이 정교한 것은 아마도 그 일과 무관할 수 없을 것이다. 그는 〈여름〉의 목 칼라 부분에는 자신의 이름 'GIUSEPPE ARCIMBOLDO'를 새겨 넣었고, 어깨 부분에는 작품의 제작 연도를 감쪽같이 그려 넣었다.

폰토르모

성 안나와 함께 있는 성모자

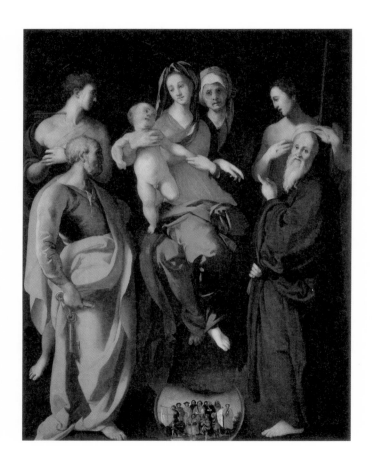

목판에 유채
228×176cm
1527년경
드농관 1층 8실

라파엘로, 레오나르도 다 빈치, 미켈란젤로 이 세 사람은 르네상스의 전성기를 구가했다. 후기 르네상스 시기가 이어졌지만, 앞선 세대의 기법manner만 모방하고 답습했다고 보고, 이를 매너리즘mannerism 시대라고 불렀다. 그러나 이는 전성기 르네상스 시기에 대한 과도한 애정 탓에 직후 시대를 폄하하는 후대 미술사가들의 편협한 편견에 가깝다. 정작 매너리즘 시기는 거장들의 단순한 차용에서 벗어나 왜곡과 일탈의 기법을 사용하며 그 어느 때보다 독창적이고 매력적인 화풍을 펼쳐 나갔다.

〈성 안나와 함께 있는 성모자〉는 라파엘로나 미켈란젤로가 그린 인체의 유연한 아름다움을 답습한 듯하지만, 폰토르모Il Pontormo, 1494~1556는 길쭉하게 인체를 왜곡시켜 기이한 느낌을 연출했다. 색채 또한 마치 프리즘을 통과한 것처럼 수상한 분위기가 연출되는 것도 후기 르네상스, 즉 매너리즘 미술의 특징이다.

이 그림은 성모 마리아의 어머니 안나를 대동한 성모자가 네 명의 성인에게 둘러싸여 있는 모습을 그린 것이다. 화면 왼쪽 위의 남자는 목에 화살이 꽂혀 있다. 성 세바스티아누스이다. 왼쪽 아래의 남자는 손에 예수가 약속한 '천국의 열쇠'를 상징물로 들고 있다. 성 베드로이다. 오른쪽 뒤편의 남자는 십자가를 들고 있다. 예수 처형의 날, 믿음으로 구원받아 천국에 오른 착한 도적 성 디스마이다. 오른쪽 아래 남자는 베네딕투스 수도회를 창시한 성 베네딕투스로 알려져 있다. 마리아의 발치에 있는 메달 형태의 그림 속에는 성 안나 축일을 기념하기 위해 시민들이 모여 행렬하는 모습을 담고 있다. 피렌체에서는 1343년의 성 안나 축일, 즉 7월 26일에 폭군 고티에 드 브리엔을 축출한 전력이 있어 이날을 더욱 성대하게 기념하곤 한다.

로소 피오렌티노
피에타

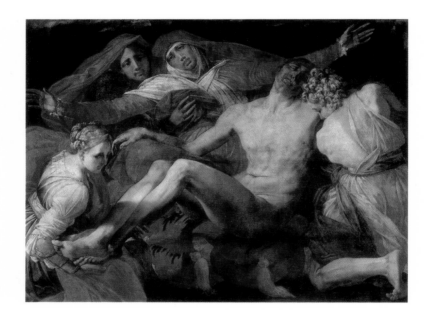

캔버스에 유채
127×163cm
1530년경
드농관 1층 8실

'피에타Pietà'는 이탈리아어로 '자비를 베푸소서'라는 뜻이다. 미술에서는 주로 성모 마리아가 죽은 그리스도를 안고 있는 모습을 표현한 그림이나 조각상을 일컫는다. 이 〈피에타〉에서 예수와 그의 왼팔을 잡고 무릎을 꿇은 사도 요한의 몸은 마치 시스티나 성당 천장에 그려진 미켈란젤로의 인물 군상처럼 울퉁불퉁한 근육을 드러내 놓고 있다. 그러나 보통 흰색으로 그려지는 수의가 붉은 기운이 가득 도는 오렌지빛으로 그려진 것이라거나, 검붉게 처리된 예수의 얼굴은 이 그림이 르네상스의 단정한 색감에서 한참 벗어나 있음을 알 수 있다. 온통 붉은색인 가운데에서도 예수의 늘어진 시신만큼은 붉은 기가 돌지 않아 더욱 섬뜩한 느낌을 준다.

로소 피오렌티노Rosso Fiorentino, 1494~1540는 원숭이와 함께 살며 밤마다 묘지를 파헤쳐서 시신이 썩어 들어가는 것을 보며 쾌감을 느끼는 정신병자라는 소문이 파다했다. 미술가들에게 하나쯤 따르기 마련인 이런 전설은 사실 다 믿을 것은 못 되지만, 당시엔 누구라도 이 같은 작품을 보면서 화가의 정신 상태를 의심할 수밖에 없었을 것이다. 로소 피오렌티노는 프랑수아 1세에게 초청받아 퐁텐블로 성의 조경 설계까지 맡았지만 자살로 생을 마감했다.

이 작품은 훗날 19세기 낭만주의 미술의 거장 들라크루아에게 깊은 인상을 남겼다. 루브르에는 들라크루아가 자신의 벽화 작업을 위해 그린 습작 〈피에타〉[5]를 볼 수 있는데, 강렬한 색을 통한 격정적인 느낌이 로소 피오렌티노의 것과 흡사하다.

카라바조
성모의 죽음

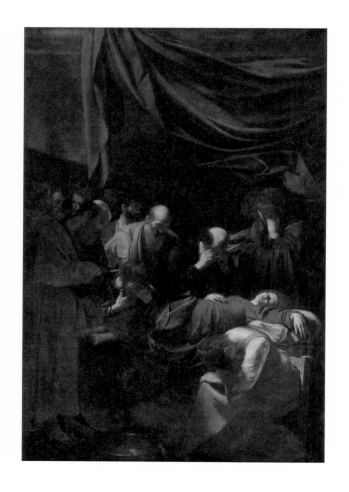

캔버스에 유채
369×245cm
1601~1605년
드농관 1층 8실

17세기로 접어들면서, 미술은 매너리즘에 이어 바로크 시대로 향한다. 바로크 시대 미술의 특징 중 하나가 명암의 차이를 극명하게 하여 훨씬 더 드라마틱한 분위기를 연출하는 테너브리즘tenebrism이라고 할 수 있다. 카라바조Caravaggio, ?1573~1610가 가장 잘 구사한 기법으로 수많은 화가가 그를 뒤쫓았다.

카라바조는 화가로서의 위대함만큼이나 특이한 기행으로도 악명 높다. 로마에 체류하던 시절, 그는 술에 취해 옆자리에 앉은 손님과 시비 끝에 살인을 저질렀다. 그 후 그는 나폴리, 몰타 등을 전전하며 도망자로 살아야 했다. 워낙 뛰어난 그림 솜씨 때문에 많은 곳에서 그의 도피를 적극적으로 도왔지만, 가는 곳마다 반복되는 행패와 시비로 말썽을 일으켰다. 우여곡절 끝에 그의 재능을 안타까워한 로마에서 사면령을 논하던 중, 성급하게 로마로 향하다 병에 걸려 객사했는데, 그때 나이 서른일곱이었다.

〈성모의 죽음〉은 《성경》 속 인물들을 저잣거리 소시민으로 묘사하는 카라바조 특유의 사실주의적 취향이 돋보인다. 숨을 거둔 성모부터 이를 슬퍼하는 제자들 모두 너무나 평범하고 초라해 보이기까지 한 옷차림을 하고 있다. 실제로 성모는 카라바조가 알고 지내던 한 창녀를 모델로 하여 그린 것이라는 소문 때문에 그림을 주문한 교회 측이 난색을 표했다고 한다. 밝음과 어두움의 탁월한 연출 덕분에 마치 연극 무대의 한 장면을 보고 있는 듯하다. 이 그림은 카라바조가 평생 그린 그림 중 가장 큰 작품으로 알려져 있다.

성 프란체스코와 막달라 마리아가 함께하는 피에타

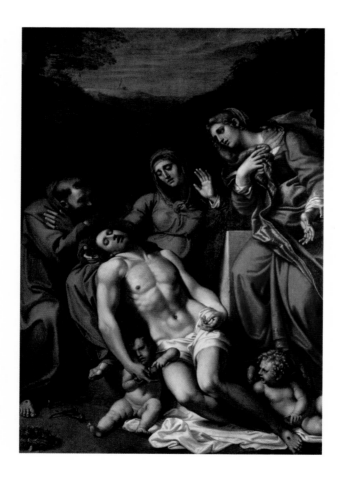

캔버스에 유채
277×186cm
1602~1607년
드농관 1층 12실

안니발레 카라치^{Annibale Carracci, 1560~1609}는 이탈리아 볼로냐에서 태어나 사촌 형 로도비코 카라치에게 그림을 배우기 시작했다. 이후 형 아고스티노 카라치와 함께 파르마, 베네치아, 로마 등을 전전하며 화가로서의 길을 걸었다. 그는 1585년경 볼로냐에서 친척들과 함께 미술 아카데미를 창설하여 선과 형태를 중요시하는 화풍을 보급하는 데 앞장섰다. 고대 그리스·로마의 문화를 규범으로 삼는 고전주의는 그가 주장하는 미술의 핵심이었으나, 감정에 호소하는 힘찬 동작과 드라마틱한 구성 등의 바로크적 요소가 강했기 때문에 흔히 그를 '바로크적 고전주의자'라고 부르기도 한다.

이 그림은 죽은 예수를 안고 비통해하는 성모의 '피에타' 상에 막달라 마리아와 성 프란체스코가 함께하는 장면을 담고 있다. 단단하고 야무진 몸매의 예수는 르네상스 화가들이 그러했던 것처럼 잔뜩 이상화되어 있다. 그러나 천사들을 포함해, 애도하는 나머지 인물 군상의 손동작이나 몸의 움직임은 지극히 감상적이다. 성 프란체스코의 발과 양손에 또렷한 상처는 예수가 십자가형에 처했을 때 받았던 다섯 가지 상처를 똑같이 체험했다는 일화를 떠올리게 한다.

막달라 마리아는 예수가 승천한 뒤 광야를 떠돌며 선교에 몰두했다고 한다. 그녀는 머리카락이 자라는 대로 내버려 두고, 그것으로 옷을 대신했다는 전설에 따라 주로 긴 머리칼로 그려진다. 막달라 마리아는 한때 매음굴에서 일한 전적이 있으나 예수를 직접 찾아와 그의 발에 향유를 뿌리고 그 죄를 회개했다고 해서 향유병을 함께 그려 넣기도 한다.

귀도 레니

이 사람을 보라

귀도 레니

데이아네이라를 납치하는 켄타우로스족 네소스

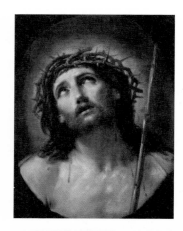

캔버스에 유채
60×45cm
1639~1640년
드농관 1층 12실

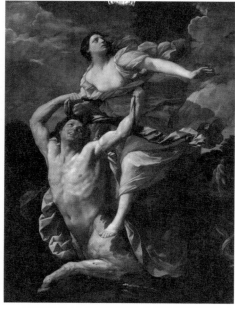

캔버스에 유채
230×193cm
1617년경
드농관 1층 12실

로도비코 카라치로부터 그림을 배운 귀도 레니^{Guido} Reni, 1575~1642 역시 고전적 바로크주의자였다. 그는 우아하고 품격 있게 인물의 형태를 만들면서도 연극적인 느낌이 물씬 풍기는 분위기를 연출하는 데 탁월했다. 종교 개혁의 도전에 직면했던 가톨릭교회는 신도들의 마음을 뭉클하게 할 수 있는 감성적인 미술이 필요했고, 이는 감정을 움직이는 데 적합한 바로크 미술의 발달을 유도했다. 가시관을 쓴 채 조롱당하면서도 모든 것을 오로지 하나님의 뜻에 맡긴다는 듯 저 높은 곳을 향해 시선을 돌리고 있는 〈이 사람을 보라〉는 지금도 가톨릭 신자들의 가슴을 사로잡는 명화로 자리 잡고 있다.

〈데이아네이라를 납치하는 켄타우로스족 네소스〉는 헤라클레스와 관련된 신화 4부 연작 중 하나이다. 오비디우스의 《변신이야기》에 의하면 영웅 헤라클레스의 아내였던 데이아네이라에게 반한 네소스가 그녀에게 강을 무사히 건너게 해주겠다고 약속한 뒤 겁탈하려 하자, 헤라클레스가 화살을 쏘아 그를 죽인다. 네소스는 죽어 가면서 데이아네이라에게 자신의 피를 받아 보관해 두라며, 헤라클레스로부터 영원한 사랑을 받으려면 그에게 자신의 피가 묻은 옷을 입혀야 한다고 말한다. 훗날 그녀는 헤라클레스가 다른 여인을 더 사랑한다는 질투심에 불타 네소스의 피가 묻은 옷을 그에게 입히고, 헤라클레스는 그 피 속에 들어 있던 강한 독 때문에 고통을 못 이기다가 불에 타 죽는다.

그림 속 네소스와 데이아네의 몸은 잔뜩 이상화되어 그리스 조각상을 방불한다. 그러면서도 인물들은 격정적인 몸놀림을 잃지 않는다. 고전적이면서 연극적이다. 혹은 바로크적이다.

게르치노
성 베드로의 눈물

게르치노
나사로의 부활

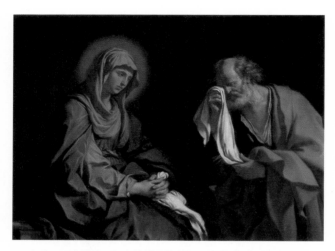

캔버스에 유채
122×159cm
1647년
드농관 1층 12실

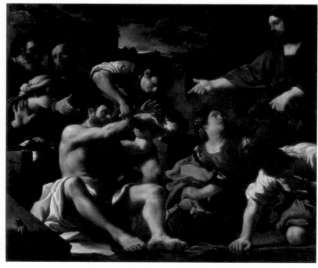

캔버스에 유채
201×233cm
1619년경
드농관 1층 8실

귀도 레니와 견줄 만한 볼로냐의 또 다른 거장 게르치노Guercino, 1591~1666는 라이벌인 귀도 레니가 죽기 전까지 늘 이인자의 자리에 머물러야 했다. 게르치노는 사팔뜨기라는 뜻인데, 어렸을 때 사고로 눈을 다친 그는 본명 조반니 프란체스코 바르비에리Giovanni Francesco Barbieri보다 이 별명으로 더 많이 불렸다. 볼로냐와 로마에서 주로 활동하던 그 역시 카라치로부터 이어 온 선적 완성미가 돋보인다. 게다가 그는 카라바조처럼 어둠과 밝음을 극명하게 대립시키는 데 탁월했다.

〈성 베드로의 눈물〉은 르네상스 시대에 루이지 탄질로라는 문인이 지은 동명의 시에서 영감을 받아 제작한 것으로, 닭이 울기 전 세 번이나 예수를 부정했던 베드로가 아들을 잃은 슬픔에 잠긴 마리아 앞에서 참회의 눈물을 흘리는 장면을 담고 있다. 게르치노는 화면에 단 두 사람만 등장시킨 뒤, 어둠 속에 그들을 배치, 마치 연극 무대 같은 분위기를 만들어 냈다. 마리아의 얼굴을 밝히는 후광은 그녀의 머리에서 뿜어 나오는 것이라기보다는 조명 연출가가 빛을 쏘아 만든 것처럼 보이게 한다. 다양한 색을 사용하지는 않았지만, 마리아의 옷차림은 파랑 안에 빨강을, 베드로는 빨강 안에 파랑으로 처리함으로써 시선을 사로잡는다. 두 사람이 들고 있는 손수건을 하얀색으로 그린 것 역시 이 그림이 갖는 비통함을 전달하는 데 손색이 없다.

〈나사로의 부활〉은 〈성 베드로의 눈물〉과 달리 많은 등장인물과 그들의 크고 과장된 몸짓으로 연극적인 효과를 불러일으킨다. 역시 강렬한 명암의 대조가 돋보이는 이 그림 또한 전체적으로 단색의 느낌이 들지만, 죽은 나사로를 다시 살려내는 주인공 예수는 푸른색과 붉은색 옷차림으로 화면에 생기를 더해 준다.

조반니 파올로 판니니
고대 로마 풍경이 있는 화랑

카날레토
산 마르코 항에서 바라본 몰로

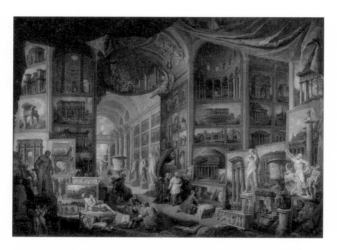

캔버스에 유채
231×303cm
1758년
드농관 1층 14실

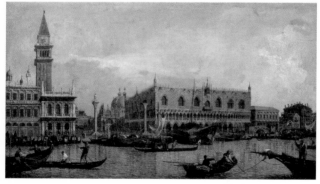

캔버스에 유채
47×81cm
1730년경
드농관 1층 23실

조반니 파올로 판니니 Giovanni Paolo Pannini, 1691~1765는 로마에서 극장 무대 배경을 그리는 화가로 활동했으며 폐허가 된 옛 로마의 유적지 풍경을 낭만적으로 그리면서 큰 명성을 얻었다. 그는 건축물 등 실제의 풍경에 화가의 상상을 곁들인 '카프리치오capriccio' 양식에 능통했다.

〈고대 로마 풍경이 있는 화랑〉은 말 그대로 고대 로마의 유적을 배경으로 한 어느 화랑의 모습을 담고 있다. 상상이 가미된 것이니만큼 실제와 똑같지는 않겠지만 18세기의 화랑 풍경이 어떠했는지, 그 분위기를 대충 가늠할 수 있다. 그림 속 그림들은 콜로세움, 판테온, 그리고 개선문 등을 담은 것으로 오늘날의 우리에게도 익숙한 건축물이다. 그림 왼쪽의 헤라클레스 상부터 오른쪽 귀퉁이의 라오콘 상까지, 전시된 조각품 역시 고대 그리스·로마 시절의 것들이다.

베네치아에서 태어난 카날레토Canaletto, 1697~1768 역시 판니니의 영향을 받아 초기엔 카프리치오 양식에 몰두했으나 점점 환상적인 요소보다는 실제 건축물을 정교하게 묘사하면서 그 배경과 어우러지게 하는 풍경화 작업을 주로 했다. 실제의 건축물이나 자연을 지형학적으로도 정확하게 묘사하는 이런 풍경화를 보통 '베두타veduta' 양식이라고 한다.

〈산 마르코 항에서 바라본 몰로〉는 주로 베네치아 여행을 꿈꾸던, 혹은 막 다녀온 영국인들에게 많이 팔리던 그림이다. 실경에 집착한 그림이니만큼 현재의 관광객들도 위치만 잘 잡으면 이 그림과 거의 흡사한 사진을 찍을 수 있을 것이다. 카프리치오나 베두타 양식의 그림들은 18세기 중엽부터 유럽의 귀족 자제들에게 불어닥친 여행 붐과 맞물리면서 크게 인기를 끌었다.

조슈아 레이놀즈 경
헤어 도련님

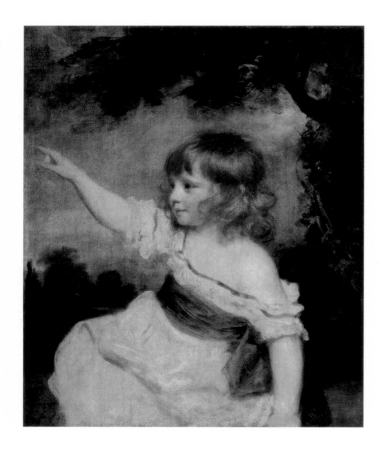

캔버스에 유채
77×64cm
1789년경
드농관 1층 32실

영국 태생의 조슈아 레이놀즈 경^{Sir Joshua Reynolds, 1723~1792}

은 초상화가인 토머스 허드슨의 제자로 지내면서 그림을 배웠고, 로마에서 2년 동안 머물면서 옛 거장들의 작품을 연구했다. 그림 공부에 몰두하던 그는 바티칸에서 스케치 연습을 하다 걸린 감기로 평생 난청을 앓아야 했다. 그 후 런던으로 돌아와 '숭고하고 장엄한 양식'을 의미하는 '그랜드 매너' 화풍의 대가로 군림하면서 런던 상류사회 인사와 활발한 교류를 이어 갔다.

레이놀즈는 시골 마을 가난한 교사의 아들로 태어났지만 탄탄한 그림 실력을 바탕으로 상류층 인사들과 교류하면서 명성을 얻었다. 1768년에는 영국이 야심 차게 설립한 영국 왕립 아카데미의 회장직을 맡게 되면서 국왕 조지 3세로부터 기사 작위까지 받는 영광을 누렸다. 이론적으로도 공부를 게을리하지 않았던 그는 미술을 인문학적으로 설명한 《미술에 관한 일곱 편의 담론》을 썼고, 이 책은 아카데미 교재로 사용되기도 했다.

그러나 승승장구하던 레이놀즈는 자주 발작을 일으켰고, 차츰 시력을 잃어 갔다. 〈헤어 도련님〉은 그가 1789년 한쪽 눈의 시력을 완전히 잃고 나머지 눈도 흐릿해진 상태에서 그린 그림이다. 그림의 주인공 프랜시스 조지 헤어는 레이놀즈의 숙모가 입양한 아이로, 여자 같은 옷차림을 하고 있지만 남자아이이다. 고전적인 그림 그리기에 탁월했던 레이놀즈는 초상화로 상류사회의 사랑을 듬뿍 받았지만, 한편에서는 그가 지나치게 인물을 이상화하고 있으며, 특히 아이의 경우 천진난만함이나 순수함을 지나치게 과장하는 경향이 있다는 평가를 받기도 했다.

토머스 게인즈버러
공원에서의 대화

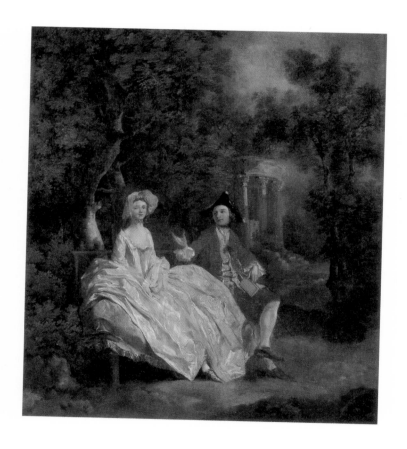

캔버스에 유채
73×68cm
1746년
드농관 1층 32실

영국 왕립 아카데미를 주름 잡은 두 라이벌을 대라면 단연코 조슈아 레이놀즈와 토머스 게인즈버러Thomas Gainsborough, 1727~1788를 꼽는다. 게인즈버러는 풍경화 쪽에서 탁월함을 보였지만, 영국에서 화가로 성공하기에 훨씬 이점이 많은 초상화가로 데뷔했다. 상류층 인사를 그리면서 쌓은 인맥도 무시할 수 없었던 탓이다.

게인즈버러는 쉽게 말해 돈이 되는 초상화를 800여 점이나 남겼지만, 시간이 날 때마다 자신이 훨씬 좋아하던 풍경화를 그려 약 200여 점을 남겼다. 당시 왕립 아카데미는 수시로 변하는 변덕스러운 자연을 그리는 것보다 이성적이고 냉철한 사고를 요하는 도덕적 교훈이 가득한 역사화에 더 후한 평가를 내리기 일쑤였다. 게인즈버러는 조슈아 레이놀즈와 함께 영국 왕립 아카데미 창단에 힘을 쏟았지만, 터무니없이 보수적인 아카데미의 화풍에 반발하다가 결국에는 아카데미가 지정하는 장소 대신 자신의 집에서 작품을 발표하기도 했다.

오밀조밀 아름다운 풍경을 배경으로 연인들의 사랑을 화폭에 담는 그림은 프랑스 로코코 시대의 특징이었다. 프랑스 내에서도 이런 유의 그림은 도덕적 교훈과 무관하다 하여 아카데미로부터 비난의 대상이 되기 일쑤였으나, 정작 귀족들은 엄격한 주제의 따분한 그림보다는 이런 말랑말랑한 느낌의 그림을 선호했다. 미술사가들은 이 그림의 주인공이 토머스 게인즈버러 자신과 아내 마거릿일 것으로 추정한다. 사랑하는 여인을 위해 책을 읽어주는 남자, 좋지만 마냥 그렇지만은 않은 척해야 사랑의 승자가 될 수 있음을 일찌감치 간파한 여자, 그 둘 뒤로 안개처럼 몽롱하고 서정적인 풍경이 그야말로 그림처럼 펼쳐져 있다.

조지프 말로드 윌리엄 터너
멀리 만이 보이는 강가의 풍경

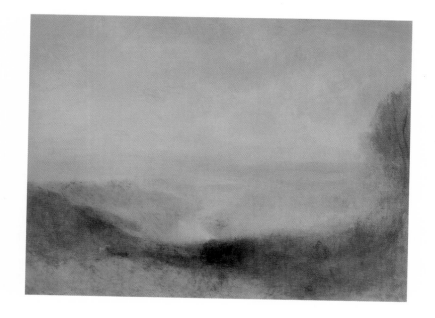

캔버스에 유채
94×124cm
1845년경
드농관 1층 32실

터너 Joseph Mallord William Turner, 1775~1851 는 이발소를 운영하는 아버지와 정신이상자 어머니 사이에서 태어나 그리 유복하지 않은 어린 시절을 보냈다. 그는 심심하면 아버지의 이발소 창문에 장난처럼 그림을 그렸는데, 그 실력이 예사롭지 않다는 소문에 힘입어 열네 살이라는 어린 나이에 영국 왕립 아카데미에서 수채화를 배울 기회를 얻었다. 한 해 만에 왕립 아카데미가 주관하는 전시회에 작품을 낼 만큼 두각을 나타낸 그는 스물네 살에 아카데미 준회원, 그리고 3년 뒤에는 정회원에 올랐다.

터너는 스무 살 무렵부터 유화를 시작했는데, 주로 풍경화를 그렸다. 낭만적인 분위기가 물씬 풍기는 그의 풍경화에는 막연한 두려움과 동경을 불러일으키는 거대한 자연의 힘이 극적으로 표현되어 있다. 때문에 그의 풍경화는 그 속에 인간이 그려져 있건 않건 상관없이 감상자로 하여금 인간 존재의 유약함을 온몸으로 체험하게 한다.

미완성 작품인 〈멀리 만이 보이는 강가의 풍경〉은 터너가 말년에 그린 것으로, 루브르 박물관에 전시된 그의 유일한 작품이다. 그림 속에 아직 식별이 가능한 요소들, 예컨대 하늘이라거나 그 하늘과 흐릿하게 경계를 이루고 있는 만의 모습, 나뭇가지 등이 어렴풋이 감지되지만 제목을 읽지 않은 채 무심코 바라보면 엷게 펼쳐진 색들의 유희만 가득한 현대 추상 회화를 보는 듯하다. 그런 점에서 터너는 늘 그 시대를 훌쩍 뛰어넘은 가장 진보적인 작가로 거론된다. 터너가 구사하는 자연의 빛, 그리고 색채들의 어우러짐은 프랑스 인상파 화가들에게 상당한 영향을 끼쳤다.

자크 루이 다비드
호라티우스 형제들의 맹세

자크 루이 다비드
사비니 여인들의 중재

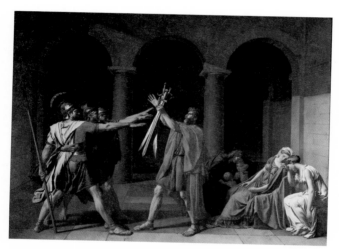

캔버스에 유채
330×425cm
1784년
드농관 1층 75실

캔버스에 유채
385×522cm
1799년
드농관 1층 75실

루이 15세, 16세를 거치는 동안 프랑스 문화를 지배했던 화려하고 장식적이며 관능적인 로코코 문화는 프랑스 혁명기에 접어들면서 신고전주의Néo-Classicisme라는 이름으로 철퇴를 맞는다. 신고전주의 미술의 배경으로는 '이성'과 '논리'에 대한 계몽주의자들의 역설, 18세기 중엽에 발굴된 폼페이와 헤라클라네움 유적지로 인해 시작된 고대 로마 문화에 대한 향수, 프랑스 혁명기에 대두되는 도덕적이고 규범적인 문화에의 갈망 등을 들 수 있다. 따라서 이 미술은 엄숙하고 장엄하며 도덕적이고 이성적인 고전적 취향이 물씬 풍긴다.

자크 루이 다비드Jacques-Louis David, 1748~1825는 프랑스 신고전주의의 선두에 선 화가로, 단순히 미술가뿐만 아니라 혁명 이후의 프랑스 사회를 이끌어 가는 자코뱅당의 한 사람으로서 정치적으로도 맹활약을 했다.

〈호라티우스 형제들의 맹세〉는 미술의 역할이 대중을 선도하는 데 있어야 한다는 그의 주장을 잘 반영하고 있다. 전쟁을 앞둔 아들 셋과 그들을 보내는 아버지의 결의에 찬 모습은 사사로운 감정을 이기지 못하고 슬픔에 빠진 여인들과 대조를 이룬다.

〈사비니 여인들의 중재〉에 등장하는 병사들은 고대 그리스와 로마의 조각상을 연상시키는 완벽한 아름다움을 자랑하고 있다. 로마인들의 계략에 넘어가 딸과 여동생을 빼앗겼던 사비니 마을 남자들이 한참의 세월이 지난 뒤 복수의 칼을 갈며 그녀들을 구출하러 오지만, 이미 로마인의 아내로 그들의 자식을 낳아 기르고 있던 사비니 여인들이 이 싸움을 중재한다는 내용은, 그가 추종하던 자코뱅당의 우두머리 로베스피에르가 죽은 이후 극단으로 치닫고 있던 혼란스러운 사회에 던지는 '화해'의 메시지이다.

자크 루이 다비드

나폴레옹 황제의 대관식

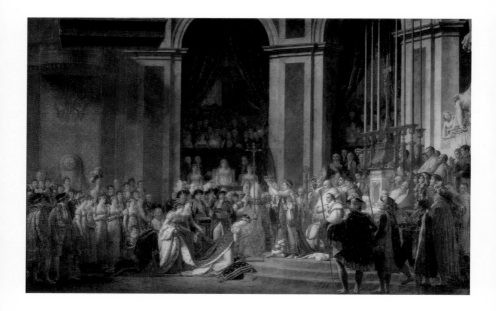

캔버스에 유채
621×979cm
1806~1807년
드농관 1층 75실

로베스피에르 실각 이후 투옥까지 당하며 고군분투하던 자크 루이 다비드는 뜻하지 않게 왕정을 복구시킨 나폴레옹의 전속 화가로 활동하면서 이번에는 나폴레옹의 업적을 미화하는 작품을 다수 발표한다.

〈나폴레옹 황제의 대관식〉은 방대한 스케일로 이미 시선을 끈다. 그는 무려 204명이나 되는 인물들의 사실감을 높이기 위해 엄청난 스케치를 반복했고, 주연급 인물들의 경우에는 밀랍 인형까지 만들어 그것을 모델 삼아 작업했다. 그림은 황제의 대관식이라는 역사적 사실을 기본으로 하지만, 참석하지도 않은 나폴레옹의 어머니를 정중앙에 배치하거나, 나폴레옹의 키를 훨씬 크게 그리는 등의 조작도 감행했다. 교황이 황제의 머리에 왕관을 씌워 줌으로써 세속의 왕권도 결국 교회에 복종해야 함을 천명하는 것이 일반적인 의례였으나, 나폴레옹은 손으로 왕관을 받아 스스로 쓸 정도의 당찬 면모를 지니고 있었다. 다비드는 그런 나폴레옹의 심중을 파악하고 대관식 장면을 황제가 아내인 조제핀에게 황후의 관을 씌워 주는 장면으로 바꾸었고, 교황 피우스 7세를 그저 자리에 앉아 무력하게 축복이나 내리는 존재로 그렸다. 물론 실제 대관식 행사에서는 황후의 관을 씌워 주지 않았다.

화려한 의상과 고혹적인 빛은 분명 루벤스의 〈생드니에서 거행된 마리 드 메디시스의 대관식〉[6]을 연상시키지만, 다비드는 신고전주의의 대가답게 인물의 움직임을 과장되게 표현하는 대신 차분하고 장엄한 톤으로 유지시켰다. 그의 작품 다수는 쉴리관에서도 감상할 수 있다.

외젠 들라크루아
사르다나팔루스의 죽음

외젠 들라크루아
단테와 베르길리우스

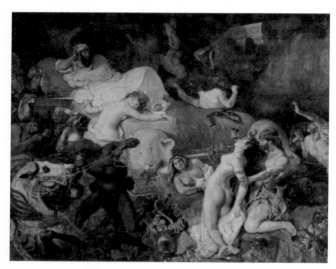

캔버스에 유채
392×496cm
1827년경
드농관 1층 77실

캔버스에 유채
189×241cm
1822년
드농관 1층 77실

신고전주의의 지나친 이성 중심주의와 대의명분의 공적 미술에 반감을 가진 새로운 사조인 낭만주의는 제리코나 들라크루아 등을 중심으로 전개되었다. 이들은 다채로운 색채와 빠른 붓질, 그리고 강렬한 구도를 통해 인간의 감정과 상상력에 호소하는 그림을 주로 그렸다.

고대 신화나 영웅적 내용을 언급하며 도덕적 귀감을 강조하는 신고전주의와 달리 낭만주의자들은 〈사르다나팔루스의 죽음〉에서 보듯 동방의 이국적 정취가 물씬 풍기는 곳에서 일어나는 비극적이고 폭력적인, 그리하여 차가운 교훈보다는 뜨거운 정서적 반응을 일으키는 그림을 그렸다. 들라크루아Eugène Delacroix, 1798~1863는 꼼꼼하게 선을 이어 형태를 완벽하게 만든 뒤 색채를 입히는 아카데미풍에서 벗어나, 즉흥적이고 활달한 붓으로 색채를 이어 바르며 형태를 이어가는 방식을 택했다.

〈사르다나팔루스의 죽음〉은 바이런Baron Byron의 시에서 영감을 받은 것으로, 아시리아의 왕 사르다나팔루스가 전쟁에서 패하자 부하를 시켜 자신의 후궁을 포함한 모든 것을 파괴하도록 한 장면을 그린 것이다. 사도마조히즘적 요소가 가득한 이 그림은 폭력적인 장면과 그로 인한 격정의 감정만 선사할 뿐이다.

〈단테와 베르길리우스〉는 들라크루아의 초기작으로 역시 살롱전에 출품한 작품이다. 단테의《신곡》에 나오는 한 장면으로, 단테와 베르길리우스가 사후 세계에 이르는 강을 건너며 지옥을 경험하는 모습을 그렸다. 이 작품은 미켈란젤로를 연상시키는 근육질 남성들과 다분히 루벤스적인 동적인 감흥으로 가득 차 있다.

테오도르 제리코
메두사호의 뗏목

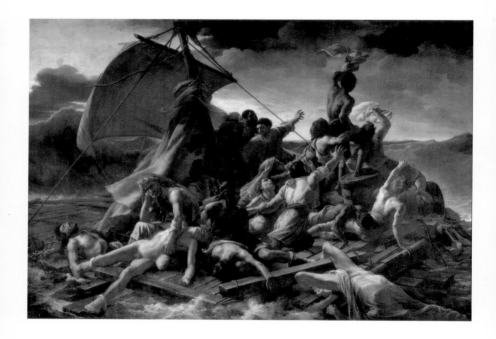

캔버스에 유채
491×716cm
1819년경
드농관 1층 77실

1816년, 프랑스의 대형 선박 메두사호는 세네갈 해안에서 조난을 당했다. 세네갈을 점령하기 위해 떠난 군인들이나 신분이 높지 못한 이들 150명은 선장을 포함한 상급자와 고위 인사들이 탄 구명선에 뗏목을 연결하여 배에서 탈출했지만 구명선이 밧줄을 끊어버리자 망망대해에서 13일간이나 표류하게 된다. 결국 살아남은 자는 열네 명.

테오도르 제리코Théodore Géricault, 1791~1824는 생존자들을 직접 찾아가 당시 상황을 듣고 꼼꼼하게 스케치한 다음 참혹했던 뗏목에서의 생활을 대형 화면에 서사적으로 풀어냈다. 그는 이미 숨을 거둔 시신을 그리기 위해 파리 시내의 병원들을 직접 찾아가 연구할 정도로 사실적 감각을 잃지 않으려 노력했다.

화면 왼편, 죽은 시신을 한 팔로 잡고 있는 남자는 핏빛 천을 머리에 두른 채 생각에 잠겨 있다. 모든 것을 다 놓아 버린 듯한 남자의 무표정함은 늘어져 있는 시신들보다 더한 절망감을 준다. 구조선을 향해 깃발을 흔드는 사람들의 모습은 고전주의적 그림에서 볼 수 있는 인간 정신의 위대함이라거나 숭고함보다는 '처절함'이라는 감정의 폭발을 체험하게 한다. 전체적으로 어둡고 다소 칙칙한 갈색 톤은 그들이 처한 현실을 더욱 드라마틱하게 만든다.

그럼에도 불구하고 이미 죽은, 혹은 죽어가는, 그리고 살겠다고 아우성치는 이들의 조각처럼 다부진 몸과 대리석처럼 창백한 피부 톤은 정확한 선, 이상적인 형태, 완벽한 채색을 강조하던 고전주의적 화풍을 떠올리게 한다.

얀 반 에이크
수상 니콜라 롤랭의 성모

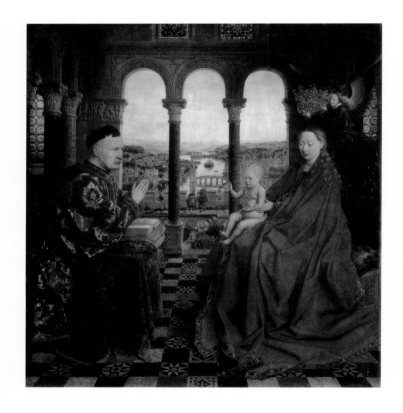

목판에 유채
66×62cm
1434년경
리슐리외관 2층 4실

넓게는 오늘날의 벨기에와 네덜란드, 그리고 프랑스 동부 부르고뉴까지 플랑드르 지역의 화가 얀 반 에이크^{Jan Van Eyck, ?1395~1441}는 무엇보다 형인 휘베르트 반 에이크^{Hubert Van Eyck, 1370~1426}와 함께 유화를 보급시킴으로써 미술사에 거대한 자취를 남겼다. 템페라나 프레스코 기법으로 그림을 그리는 것과 달리, 기름에 안료를 섞어 사용하는 유화는 그림 수정이 훨씬 쉽고, 눈이 피로할 정도의 세밀한 묘사도 가능했다.

그림은 부르고뉴 공작인 필리프 선공의 수상 니콜라 롤랭^{Nicolas Rolin}이 성모자를 알현하는 장면을 담고 있다. 터럭 하나 놓치지 않는 세밀함은 얀 반 에이크와 그 뒤를 잇는 플랑드르 화가들의 특징이라 할 수 있다. 예수의 손에 들려있는 수정 보주에는 반사된 원경까지 한 치의 흐트러짐도 없이 그려져 있다. 이는 예수가 세상 모두를 주관하는 절대자임을 상징하기 위한 것이다.

롤랭 수상의 머리 위 기둥머리에는 아담과 하와의 낙원 추방, 카인이 아벨을 살해하는 장면 등이 새겨져 있다. 아치 밖 발코니에 그려진 두 인물은 얀 반 에이크 자신과 그의 형 휘베르트로 추정한다. 발코니에 있는 갖가지 꽃들도 그냥 그려진 것이 아니다. 예로부터 화가들은 백합과 장미는 성모의 순결함과 아름다움을, 붓꽃은 성모의 고통과 슬픔을 상징하는 것으로 그려 넣곤 했다. 왼쪽 아치 아래에 보이는 공작 또한 죽어도 썩지 않는다는 유럽인들의 전설에서 비롯된 것으로, '죽어도 죽지 않는' 예수의 부활을 상징한다. 갖가지 기물에 종교적 상징성을 부여하는 것은 바늘만큼 그 촉이 정교한 사실주의적 미감과 더불어 플랑드르 미술의 또 다른 특징이 되었다.

로히르 반 데르 바이덴과 그의 제자들
수태고지

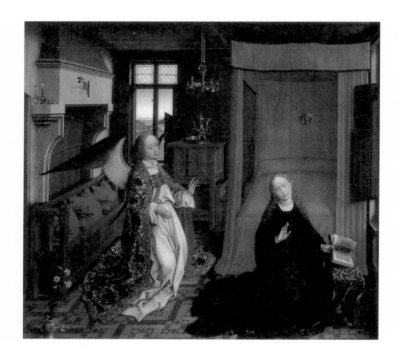

목판에 유채
86×93cm
1435년경
리슐리외관 2층 4실

로히르 반 데르 바이덴^{Rogier Van der Weyden, ?1400~1464}은 제자들과 함께 수태고지라는 성스러운 사건이 마치 한 가정집 실내에서 일어나는 것처럼 연출하여 그렸다. 붉은 침대는 당시 플랑드르 상류층에서 한참 유행하던 것으로 동시대 다른 화가들의 그림에도 등장하곤 한다.

세 개의 목판으로 구성된 이 작품은 접었다 폈다 할 수 있는 형식으로 되어 있는데, 이 그림은 그중 중앙 부분에 해당한다. 천사 가브리엘의 금빛 의상이나 샹들리에의 화려함, 그리고 마리아의 책이 놓인 독서대의 무늬만 봐도 이 지역 화가들의 붓끝이 얼마나 정교했는지를 충분히 짐작할 수 있다.

또 하나, 이 작품이 이탈리아인들의 그림과 눈에 띄게 다른 점은 인물들의 얼굴과 몸매가 평범하기 그지없다는 사실이다. 볼품없어 보일 정도의 사실적인 묘사를 통해 이 지역 화가들이 고대 그리스 전통에 입각한 '이상화'에는 큰 관심을 기울이지 않았다는 것을 알 수 있다.

방 안의 여러 기물은 각기 상징하는 바가 있다. 먼저 침대 앞의 마리아는 그녀가 다름 아닌 교회와 결혼한 몸임을 알려준다. 화면 왼쪽 아래 꽃병 속 백합은 수태고지를 그린 여느 작품들에도 자주 나오는데, 바로 마리아의 순결을 상징한다. 왼쪽 상단 부분, 튀어나온 벽감 위의 투명한 물병도 마리아의 순수함을 의미한다. 과실은 원죄를 상기시킨다. 과실의 달콤함은 그 자체로 유혹을 의미한다. 투명한 물병 옆으로 벽에 붙은 촛대가 하나가 보인다. 그러나 초는 꽂혀 있지 않다. 이는 구원이 아직 이루어지기 전이라는 뜻으로, 마리아가 예수를 잉태하기 바로 직전의 상태임을 의미한다.

한스 멤링

얀 뒤 셀리르의 두 폭 그림

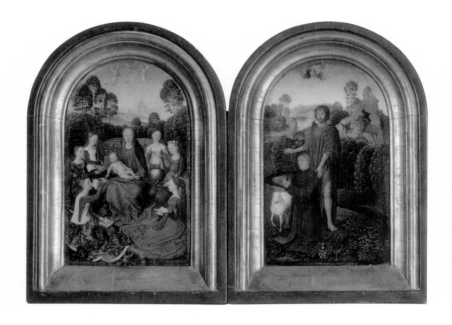

캔버스에 유채
각 25×15cm
1491년
리슐리외관 2층 5실

플랑드르의 화가 한스 멤링Hans Memling, 1435~1494은 주로 가지고 다니기 편리한 작은 규모의 초상화나 종교화를 제작하여 상당한 고객을 확보할 수 있었다.

두 폭의 그림 중 오른쪽에는 낙타 털옷을 입고 양을 대동한 세례 요한과 그림 주문자, 얀 뒤 셀리르jan du Cellier가 그려져 있다. 오른쪽 뒤, 멀리 말을 탄 기사가 용을 물리치는 장면이 나오는데, 그는 용에게 제물로 바쳐진 공주를 구한 성 게오르기우스이다.

왼쪽 그림은 마리아를 상징하는 장미꽃이 만발한 정원에 성모자가 성녀들과 함께 있는 장면이다. 화면 앞쪽 왼편의 여인은 성녀 카타리나이다. 기독교와 관련한 성인들에 대한 야사집으로 13세기 중엽 야코부스 데 보라지네가 저술해 큰 인기를 모았던 《황금 전설》에 의하면, 독실한 기독교인이었던 그녀에게 로마 제국의 황제 막센티우스는 50명의 학자들을 보내 기독교의 무가치함을 역설했다 한다. 그러나 그녀의 설교에 오히려 감복한 학자들이 개종하자 황제는 그들을 화형에 처했다. 그녀 뒤로 멀리 보이는 배경에 화염을 그려 넣은 것은 바로 그 사건을 암시한다. 황제는 그녀를 못이 박힌 수레에 깔아 죽이려 했지만 바퀴가 부서져 살아났다. 그녀가 왜 수레바퀴 위에 앉아 있는지 그 이유가 설명된다. 예수가 손가락에 끼워 주는 반지는 수레바퀴를 작게 그렸을 때의 모양이기도 하고, 한편으로는 그녀가 교회, 즉 기독교와 결혼한 몸이라는 것을 상징하기도 한다. 오른편의 성녀는 《성경》에 대한 지식이 매우 출중했던 기독교인으로 아버지가 탑에 감금하기까지 한 성녀 바르바라이다. 주로 책을 들고 있고, 갇혔던 탑이 그려지기도 한다.

알브레히트 뒤러

엉겅퀴를 든 자화상

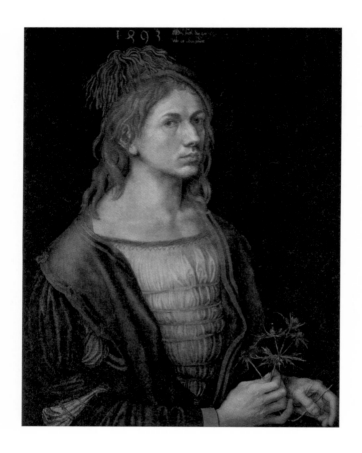

캔버스 위 양피지에 유채
56×44cm
1493년
리슐리외관 2층 8실

르네상스가 무르익던 시기, 독일 등의 북유럽 지역은 이탈리아와는 달리 아직도 중세적인 취향의 문화가 지속되었으며, 화가나 조각가 등 미술가들에 대한 처우도 열악한 상황이었다. 이에 알브레히트 뒤러Albrecht Dürer, 1471~1528는 이탈리아를 몇 번 방문하면서 자신의 처지를 "이탈리아에서 나는 왕이지만, 내 고향으로 돌아가면 그저 식객에 불과할 테지……."라는 식으로 상당히 비관적으로 묘사한 바가 있다.

이 작품은 그가 그린 첫 자화상으로, 항간에는 그가 자신의 아내가 될 아그네스 프레이에게 보내기 위해 그린 것으로 알려져 있다. 스물두 살 청년이 가질 수 있는 특유의 자신감에, 더불어 약간의 불안정한 정서까지 담뿍 담긴 이 자화상에도 북유럽인 특유의 정교한 붓끝이 느껴진다. 특히 엉겅퀴를 들고 있는 그의 오른손 묘사는 사진보다도 더 사실적이다. 안타깝게도 그의 오른손은 훗날 다른 화가가 그려 넣은 것으로, 아마도 훼손된 작품을 복구하기 위해서였던 것으로 추정된다.

뒤러는 결혼과 동시에 독일 화가로서는 처음으로 이탈리아로 유학을 가지만, 둘 사이에는 자식이 없었고, 그가 동성애자라는 소문도 있다. 뒤러는 자신의 작품을 판화로 제작하여 판매하는 상업적으로 수완이 뛰어난 사람이었다. 종교적 주제로 가득 찬 그의 목판화는 비교적 싸게 보급될 수 있는 장점이 있었고, 그로 인해 여러 계층의 사람들이 좀 더 쉽게 미술 작품에 다가갈 수 있는 길을 열었다.

뒤러는 레오나르도 다 빈치 못지않게 동식물을 포함한 자연과학 제반에 관심을 가진 호기심 많은 지식인이었다. 1520년 네덜란드 지역을 여행하던 그는 해안에 고래가 떠밀려 왔다는 소식을 듣고 이를 관찰하기 위해 나섰다가 정작 고래는 보지 못하고 역병에 걸려 사망했다.

쿠엔틴 메치스
대부업자와 그의 부인

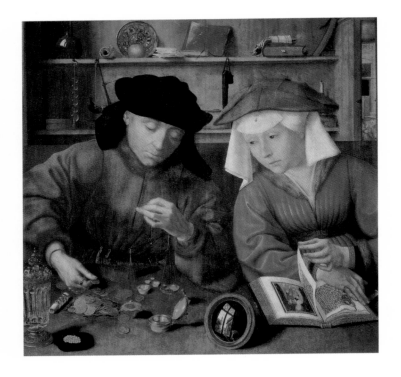

목판에 유채
70×67cm
1514년
리슐리외관 2층 9실

안트베르펜에서 주로 활동한 쿠엔틴 메치스^{Quentin Metsys,} 1465-1530는 교회 제단화나 초상화 부문에서 유명세를 끌었다. 그러나 〈대부업자와 그의 부인〉은 특정 인물을 위한 초상화라기보다는 오히려 일반 시민들의 소소한 일상을 담아낸 그림에 가깝다.

소위 일상을 담은 회화를 '장르화'라고 부른다. 전통적으로 회화 작품의 경우는 주제 면에서 종교와 신화, 영웅들의 업적 등을 그린 역사화를 으뜸으로 쳤다. 그 나머지는 그저 다른 '종류'의 그림이라 하여 '장르화'라고 불렀는데, 세월이 지나면서 풍경화, 정물화 등은 그 이름을 가지게 되었지만 이런 유의 그림은 여전히 장르화라고 불리다가 고유명사가 된 것이다.

쿠엔틴 메치스의 장르화는 별것 아닌 듯한 장면을 그리면서도 그 안에 특별한 의미를 부여해 그림 앞에서 사색할 수 있는 기회를 선사한다. 값비싼 유리병과 귀금속, 그리고 당시에는 고가품에 해당했던 책자와 이국적인 과일 등은 이들 대부업자가 제법 자산가임을 보여 준다.

남편은 금화의 무게를 다느라 정신이 없고 아내 역시 기도서를 펼쳐 놓고는 있지만 넋이 나간 듯 그 광경을 바라본다. 화면 가운데에 볼록거울이 보이는데 그 안으로 창틀과 한 사람이 얼핏 보인다. 창틀은 십자가형으로, 그리스도의 수난을 상징한다. 따라서 이 그림은 헛된 물욕과 신앙을 잘 구분하여 살아야 한다는 뜻으로 읽을 수 있을 것이다. 그러나 다른 한편으로는 《성경》을 읽으면서도 충분히 세속적인 일, 특히나 전통적으로 기독교에서 금해 온 고리대금업 같은 일이 가능해진 시대를 반영한다고도 볼 수 있다.

페테르 파울 루벤스
마르세유에 도착하는 마리 드 메디시스

페테르 파울 루벤스
리옹에서 앙리 4세와 만나는 마리 드 메디시스

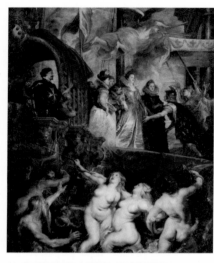

캔버스에 유채
394×295cm
1622~1625년
리슐리외관 2층 18실

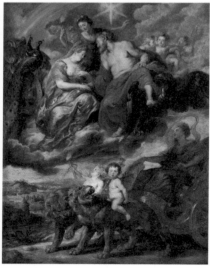

캔버스에 유채
394×295cm
1622~1625년
리슐리외관 2층 18실

바로크 시대 이탈리아에 카라바조가 있었다면 플랑드르에는 루벤스가 있었다. 카라바조가 강력한 명암대비로 시선을 사로잡는 화풍을 구사했다면 루벤스는 꿈틀거리는 곡선으로 운동감을 과장되게 강조하는 것이 특징이다. 안트베르펜 출신의 루벤스^{Peter Paul Rubens,} ^{1577~1640}는 사교적이고 박식하고 6개 국어에 능통하기까지 한 잘생긴 사나이로, 이탈리아, 프랑스, 스페인, 영국 왕실을 위해 그림을 그리면서 외교적 활동도 함께했다. 열정 가득한 루벤스는 수많은 조수를 대동해 무려 2,000여 점이 넘는 작품을 생산해냈다.

그는 앙리 4세의 아내이자 아들 루이 13세의 섭정 왕후 노릇을 한 마리 드 메디시스^{Marie de Médicis}의 주문을 받고 그녀의 일생을 기념하는 연작 24점을 3년에 걸쳐 완성했다. 루벤스는 풍부한 색채와 화려하기 그지없는 의상들, 꿈틀거리는 비현실적인 신화 속 인물들을 곳곳에 포진시키는 바로크적인 기질을 다분히 발휘하여 마리 드 메디시스라는 한 여자의 삶을 연극보다 더 연극적으로 과장되게 미화시켜 놓았다. 또한 그녀가 결혼을 위해 고향 이탈리아를 떠나 마르세유에 입성하는 순간을 바다 위를 둥둥 떠다니는 신화 속 존재들까지 등장시켜 화려하기 이를 데 없게 미화시켰고, 앙리 4세와 만나는 장면은 마치 올림피아의 두 신들이 회동하는 것처럼 연출하기도 했다.

마리 드 메디시스는 남편인 앙리 4세의 암살에 연루된 혐의를 받을 만큼 정치적 야망이 컸고, 아들이 다 성장한 뒤에도 섭정 왕후로서의 권력을 내놓지 않아 결국 추방까지 당하는 수모를 겪었다.

안토니 반 다이크
사냥 나온 찰스 1세의 초상화

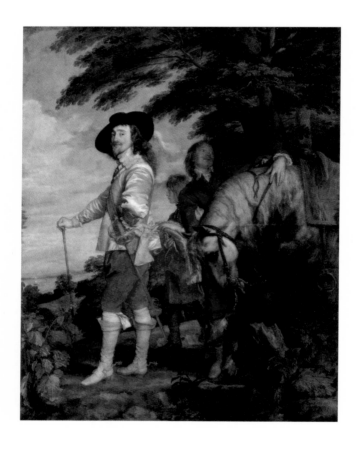

캔버스에 유채
266×207cm
1635년경
리슐리외관 2층 24실

루벤스의 제자이자 동료였던 안토니 반 다이크^{Anthony Van} Dyck, 1599~1641는 루벤스의 추천장을 들고 영국으로 건너가 찰스 1세의 궁정화가로 활동했다. 그는 주로 왕가와 귀족들의 초상화 작업을 했는데, 경직되고 근엄하기만 한 그간의 초상화에 비해 자연스러운 배경과 자세가 일품인 그림을 그려 각광을 받았다. 인물을 이상적으로 미화시키는 기법은 루벤스로부터 받은 영향이 다분하지만, 그는 루벤스의 화려함과 과장된 동선을 자제하고 좀 더 차분한 색채로 고전적인 기품을 유지하는 데 힘썼다.

〈사냥 나온 찰스 1세의 초상화〉는 머리와 몸 전체 비율을 적절히 조정하여 키가 짤막한 왕을 훨씬 더 커 보이게 하는 기교를 발휘했다. 전통적으로 야외를 배경으로 한 왕의 초상화는 그 영웅적 면모를 강조하기 위해 늠름한 말을 타고 전장의 선봉에 선 모습으로 그리기 일쑤였지만 반 다이크는 찰스 1세를 사냥 후 나무 아래에서 잠시 숨을 고르는 평범한 모습으로 그려 자연스러움을 강조했다. 그러나 찰스 1세는 이 초상화를 크게 좋아한 것 같지는 않은데, 초상화 대금을 지불한 흔적은 있어도 왕의 소장품 목록에는 빠져 있다는 점이 그런 추측을 가능하게 한다.

찰스 1세는 영국 의회에서 자신의 과오를 비난하는 권리청원을 받자 의회를 강제 해산하고 11년간이나 의회를 소집하지 않았던 독선적인 인물이다. 훗날 그는 자신의 실정으로 인해 스코틀랜드인들이 반란을 일으키자 그 처리 비용을 마련하기 위해 의회를 재소집했다가 오히려 격렬한 비난을 받았고, 결국 청교도 혁명을 야기하여 처형당한다.

야코프 요르단스
디아나의 휴식

야코프 요르단스
남자의 초상

캔버스에 유채
203×254cm
1640년경
리슐리외관 2층 26실

캔버스에 유채
94×73cm
1635년경
리슐리외관 2층 26실

〈디아나의 휴식〉에서 보듯 그의 그림은 루벤스에게서 보이는 화려하고 구불구불한 필치의 운동감이 일품이다. 정교하게 그려진 사냥물, 과일 바구니 등은 매우 사실적으로 그려져 화면에서 따로 떼어 내도 한 편의 정물화로 볼 수 있을 정도이다. 루벤스처럼 야코프 요르단스 역시 살집이 많은 사람들을 즐겨 그렸는데, 과일 바구니를 들고 사냥의 여신을 향해 다가오는 반인반수 사티로스의 풍만한 뱃살은 감상자들을 미소 짓게 한다.

야코프 요르단스는 루벤스보다 자주 소시민들의 삶을 담은 장르화를 그리곤 했다. 〈남자의 초상〉은 한때 네덜란드의 제독이었던 미힐 데 라위터르의 초상화로 알려졌지만, 야코프 요르단스가 이 작품을 완성한 해보다 한참 뒤에야 이 남자가 미천한 신분을 벗어나 제독이 되었다는 사실이 밝혀지면서 오히려 특정 인물을 그린 초상화가 아니라는 의견도 있다. 입고 있는 의상의 화려함으로 보아 남자의 신분이 꽤 높다는 것은 짐작된다. 식량사정이 오늘날과 판이하게 달랐던 그 시절, 일반인들은 늘 주린 배를 움켜잡고 살아가는데 비해 도를 넘는 폭식으로 비만에 이르는 것에 대한 화가의 반감이 그림에 표현된 것으로 볼 수도 있다.

프란스 할스
류트를 연주하는 어릿광대

프란스 할스
집시 소녀

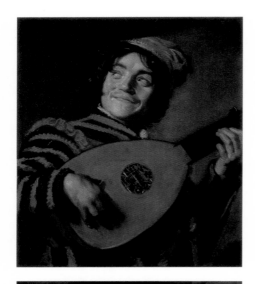

캔버스에 유채
70×62cm
1623년경
리슐리외관 2층 28실

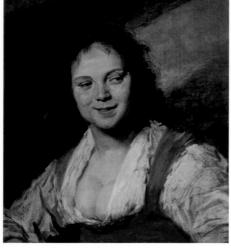

목판에 유채
58×52cm
1626년경
리슐리외관 2층 28실

프란스 할스^{Frans Hals, 1581~1666}는 안트베르펜에서 태어났지만 어린 시절 하를럼으로 이사와 줄곧 그곳에서 활동했으며, 하를럼 밖으로 나가길 꺼렸던 것으로도 유명하다. 그는 한때 암스테르담의 민병 대원들로부터 단체 초상화를 의뢰받았는데, 대원들의 모습을 스케치한 뒤 하를럼으로 돌아가 그림을 완성하겠다고 우기다가 결국 계약이 파기되는 소동까지 겪었다고 한다. 대담하고 활달하고 자연스러운 필치를 구사하는, 당대에 보기 드문 화가였지만 너무 토박이 생활을 하는 바람에 하를럼 인근에서나 인기를 누릴 뿐이었다.

노골적일 만큼 붓 자국이 뚜렷한 그의 화풍은 대체로 붓질이나 물감의 느낌이 거의 드러나지 않도록 마무리된 그림들을 으뜸으로 치던 당시의 분위기를 고려할 때 상당히 혁신적이었다. 17세기, 네덜란드가 미술 역사상 가장 황금기였던 시절에 활동한 프란스 할스는 하를럼의 상류층 고위 인사들의 초상화뿐만 아니라 이름을 알 수 없는 일반 소시민들의 모습 또한 자주 그렸다.

〈류트를 연주하는 어릿광대〉는 술이라도 한잔 걸친 듯, 발그스레한 얼굴빛에 장난기 가득한 미소는 보는 사람마저 경쾌하게 만드는 힘이 있다.

〈집시 소녀〉 역시 취기가 느껴진다. 할스는 그녀의 가슴을 반쯤 드러나게 그려 그녀가 창부임을 암시한다. 스케치라 해도 과언이 아닐 정도로 거친 붓질은 사진에서는 볼 수 없는 그림만의 매력을 마음껏 발산한다. 투박한 붓질로 인물의 외관뿐 아니라 인상을 즉흥적으로 잡아내는 그의 그림은, 19세기 마네를 비롯한 인상주의 화가들에게 큰 영향을 끼쳤다.

유디트 레이스러르
즐거운 사람들

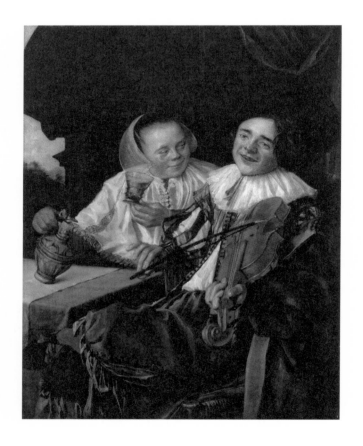

캔버스에 유채
68×54cm
1630년
리슐리외관 2층 29실

유디트 레이스터르^{Judith Leyster, 1609~1660}는 보수적인 구교권에 비해 여성의 사회 진출이 그나마 개방적인 네덜란드 사회에서도 보기 드문 몇몇 여성 화가 중 하나였다. 그녀는 주로 장르화에 뛰어났다.

〈즐거운 사람들〉은 남녀가 서로 술을 권하며 마시고 취하고 흥겨워하는 장면으로 말 그대로 '즐거운' 순간의 묘사이지만, 그 의미는 이러한 일탈이 가져올 미래에 대한 경고로 보는 것이 일반적이다. 이 작품은《성경》의 에피소드인 '돌아온 탕아'를 떠올리게 하는데, 집을 떠난 아들이 술집에서 신앙과 신념을 탕진하는 모습으로 각색되어 여러 화가에 의해 반복적으로 그려지곤 했다. 그림 속 여인은 이미 거나하게 취한 것 같다. 그녀는 벌겋게 달아오른 얼굴로 옆에 앉아 있는 남자의 얼굴을 쳐다보고 있다. 남자 또한 이미 취기가 가득한 얼굴로 바이올린을 연주하고 있다. 술과 여자, 그리고 음악, 이 모두가 남자의 일탈을 돕는 장치이다.

여성에게 이 정도의 실력이 있을 수 없다고 생각한 과거의 많은 미술사학자는 이 그림을 한때 그녀를 가르쳤던 스승인 프란스 할스의 작품으로 여겼지만, 여성 미술가에 대한 연구가 활발해지면서 유디트 레이스터르의 것으로 판명되었다. 유디트 레이스터르는 한때 남성 제자들을 두고 지도했을 만큼 대단한 실력의 소유자로서 장안에 명성이 자자했지만, 결혼과 동시에 붓을 꺾어야 했고, 그 뒤로 서서히 잊혀 갔다. 그녀가 남긴 수많은 작품은 대부분 프란스 할스의 것으로 팔려 나갔는데, 심한 경우 그녀의 서명이 버젓이 새겨져 있는데도 프란스 할스의 것으로 표기되곤 했다. 아무래도 남성 화가의 작품이 여성 화가의 작품보다 시장성이 높았던 탓이다.

안젤리카 카우프만

크뤼데너 남작 부인과 그녀의 아들

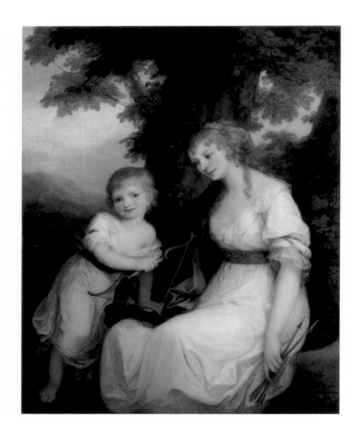

캔버스에 유채
130×104cm
1786년
리슐리외관 2층 B실

이 넓은 루브르 박물관에서 좀처럼 만나기 힘든 여성 화가들 중 하나로 안젤리카 카우프만^{Angelica Kauffmann, 1741~1807}이 있다. 스위스 태생으로, 화가인 아버지가 그녀를 여섯 살짜리 신동으로 미술계에 소개함으로써 화가의 생활을 시작할 수 있었다. 당시 미술 교육은 대체로 남성 중심으로 이어졌다. 뛰어난 솜씨를 가진 여성들은 이를 알아봐 주고 적극적으로 지지해 주는 누군가의 도움 없이는 그 재능을 발휘할 기회도 없었다.

유럽 각지를 돌며 유명 인사들의 초상화를 전문으로 제작하던 그녀는, 이탈리아로 여행 온 율리아네 폰 크뤼데너와 그의 아들의 초상을 마치 비너스와 큐피드의 이야기처럼 각색해 그렸다. 당시 유럽 귀족들 사이에서는 이탈리아 등 고대 유적지를 여행하는 이른바 '그랜드 투어 grand tour'가 유행이었고, 이는 다시 한 번 그리스·로마의 정신을 부활시키려는 신고전주의 시대로 이어졌다. 고즈넉하고 아름다운 풍경 속에 고스란히 녹아든 두 사람의 표정은 감상자들마저도 평온하게 만드는 힘과 매력이 넘친다.

안젤리카 카우프만은 스물일곱이라는 어린 나이에, 게다가 여자의 몸으로 왕립 아카데미의 회원이 되는 영광을 누렸다. 사실상 20세기 초까지도 여성은 미술가로서뿐만 아니라, 전문적인 직업인으로서 두각을 나타내기가 힘들었다. 카우프만 이후로 1936년까지 한 세기 반이 지나도록 영국 왕립 아카데미에 여성 회원이 없었다는 것으로 보아, 그녀의 출중한 실력에 그들이 얼마나 열광했는지를 충분히 짐작할 수 있으며, 한편으로는 미술계가 여성들에게 얼마나 폐쇄적이었는지를 반증한다.

렘브란트
베레를 쓰고 금장식을 두른 자화상

렘브란트
이젤 앞 자화상

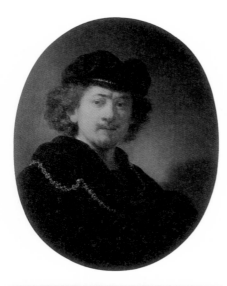

목판에 유채
70×53cm
1633년
리슐리외관 2층 31실

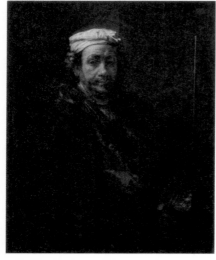

캔버스에 유채
111×85cm
1660년
리슐리외관 2층 31실

렘브란트 _{Harmensz van Rijn Rembrandt, 1606~1669}는 고요하고 은
은한 빛을 구사하는 17세기 바로크 최고의 화가 중 하나로 알려져 있다.
청년 시절 이미 출중한 그림 솜씨로 많은 고객을 확보했던 그는 엄청난
지참금을 가지고 온 아내 사스키아와 함께 전성기를 보냈지만, 그녀가
어린 아들을 두고 세상을 떠나면서부터 서서히 쇠락의 길을 걷게 된다.
그는 아내와 사별한 후 하녀였던 헤르트헤 디르크스와 잠시 사랑에 빠
졌지만, 곧 또 다른 하녀 헨드리케 스토펠스와 혼전 임신 및 동거에 들
어가게 된다. 이 일로 그는 교회 위원회에까지 불려가는 수모를 당했다.

최고의 전성기를 누리던 화가에게 주문이 급감한 것은 이런 개인사
와도 관련 있지만, 그의 화풍이 점점 당시 네덜란드 사회가 요구하던 바
를 벗어났다는 점에서도 이유를 찾을 수 있다. 그는 거친 물감을 마치
부조처럼 턱턱 찍어 바르는 기법을 선보였고, 단체 초상화의 경우 평이
하게 인물의 얼굴을 골고루 나열하는 기법에서 벗어나, 요즘으로 치면
'단체 사진'을 찍기 직전의 어수선한 분위기로 그림을 그렸다. 그만큼 그
림의 자연스러움은 강조되었지만, 같은 돈을 내고도 누군가는 얼굴이
작거나 거의 나오지 않는 사태가 벌어질 수밖에 없다. 이는 그의 역작
〈야경〉[7]에서 확인할 수 있다.

보수적이고 엄격한 고전주의적 화풍으로 취향이 바뀌고 있던 네덜란
드 사회는 점점 그의 그림을 멀리하게 되었고, 말년은 그럴수록 비참했
다. 살아생전 가장 많은 자화상을 그린 화가이니만큼 루브르에도 두 점
의 자화상이 소개되어 있다. 두 그림 사이에 놓인 세월과 영욕의 두께
가 느껴진다.

렘브란트
목욕하는 밧세바

렘브란트
복음서 저자 마태와 천사

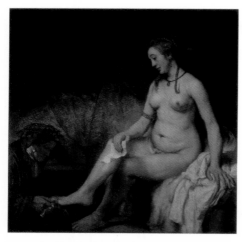

캔버스에 유채
142×142cm
1654년
리슐리외관 2층 31실

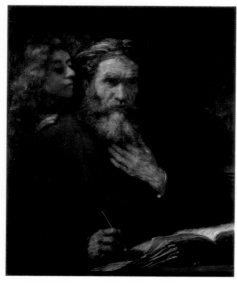

캔버스에 유채
96×81cm
1661년
리슐리외관 2층 31실

〈목욕하는 밧세바〉는《구약성경》의 이야기를 주제로
한다. 다윗 왕은 부하 장수의 아내였던 밧세바가 목욕하는 모습을 보고
한눈에 반해 그녀에게 사랑을 고백했고, 갈등하던 그녀는 결국 다윗을
따르기로 한다. 다윗은 그녀의 남편을 전쟁터로 보내 죽음에 이르게 하
고, 그녀와 동침하여 아들 솔로몬을 낳는다.

　그림 속 아름다운 빛이 벗은 밧세바의 몸을 환히 밝힌다. 짙은 어둠
속에서도 남아 있는 여분의 빛은 그 품격을 잃지 않고 묘하게 매력을
뿜어낸다. 렘브란트는 동시대 이탈리아의 화가들, 혹은 플랑드르의 루벤
스처럼 인물을 과장되게 미화시키거나 움직임을 강조하지 않았다. 그는
오로지 처연한 빛 하나만으로도 모든 것을 이야기한다. 그림 속 모델은
그의 세 번째 여자인 헨드리케 스토펠스였고, 그림을 완성하던 해에 교
회 재판을 받았다. 그는 그녀와의 사이에 코르넬리아라는 딸을 두었다.

　〈복음서 저자 마태와 천사〉는 4대 복음서의 저자 중 하나인 마태가
집필하는 동안 천사가 나타나 함께하는 장면을 그리고 있다. 마태는 자
신에게 하느님의 말씀을 전하는 천사의 존재를 전혀 눈치채지 못하고
있다. 어둠을 뚫고 들어온 빛이 천사의 곱슬곱슬한 머리칼과 마태의 수
염, 손등의 털에 닿는 느낌은 감상자의 촉각을 자극한다. 작품 속 마태
는 노년에 접어든 화가 자신을, 천사는 아들인 티투스를 모델로 했다는
말이 있다.

　〈복음서 저자 마태와 천사〉는 루이 16세 시절의 귀족이 소유하고 있
다가 프랑스 혁명 후 도주하면서 국가에 귀속되었다. 천사의 날개가 없
다는 이유로 한동안 '노인과 소년'이라는 제목으로 불렸다.

얀 페르메이르
천문학자

얀 페르메이르
레이스 뜨는 여인

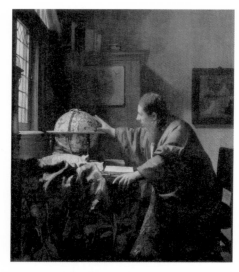

캔버스에 유채
51×45cm
1668년
리슐리외관 2층 38실

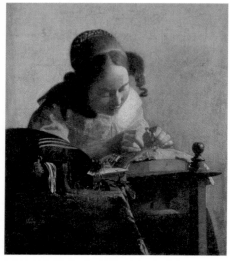

캔버스에 유채
24×21cm
1669년경
리슐리외관 2층 38실

얀 페르메이르^{Jan Vermeer, 1632~1675}는 처가에 얹혀살며 화가와 화상畵商 일을 겸했다. 그는 겨우 스무 점 넘는 소량의 작품만 남겼는데, 19세기경부터 그의 이름이 알려지면서 수요가 늘어나자 수많은 위조 작가의 표적이 되곤 했다. 불행인지 다행인지 위조범들의 활약과 검거 등에 관한 기사가 신문에 오르내리면서 페르메이르는 더 유명세를 타기 시작했다.

〈천문학자〉에서 보이는 것처럼 페르메이르는 주로 왼편에 큰 창을 그리고, 그 창을 통해 바깥으로부터 들어오는 빛이 실내를 은은하게 밝히는 식으로 그림을 연출하곤 했다. 물론 〈레이스 뜨는 여인〉은 예외의 경우로, 창도 보이지 않고 빛 또한 오른쪽 밖에서 들어오고 있다. 어느 쪽 빛이건 페르메이르가 그려 낸, 따사롭지만 결코 격렬하지는 않은 빛은 그림 앞에 선 사람들의 마음을 차분히 가라앉게 만든다. 그의 작품에서 남자가 주인공인 것은 〈천문학자〉와 현재 프랑크푸르트에 있는 〈지리학자〉 단 두 점에 불과하다. 창유리를 통과한 부드러운 빛은 안개처럼 천문학자가 입고 있는 푸른색 옷에 스며든다. 이 그림의 모델을 두고 많은 논란이 있는데, 네덜란드의 유명한 철학자 스피노자라는 가설부터 화가 자신이라는 이야기까지 있다.

〈레이스 뜨는 여인〉은 화가가 자신의 아내를 모델로 삼아 그린 것으로 추정된다. 가사에 전념하는 평범한 한 여인의 손끝에 잡힌 바늘과 실의 표현은 놀라울 정도로 정교하다. 그와는 반대로 화면 왼쪽의 재봉용 쿠션에서 빠져나온 붉은 실뭉치는 물감이 적당히 뭉개지면서 그 형태가 도드라진다. 실내 기물 곳곳에 빛이 닿아 반사되는 모습을 보고 있노라면 페르메이르야말로 빛의 대가라는 생각이 든다.

앙게랑 콰르통
빌뇌브레자비뇽의 피에타

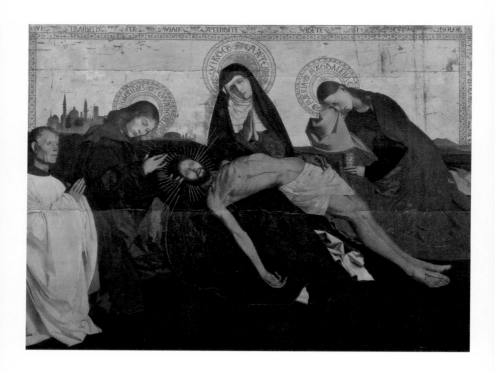

목판에 금박·유채
163×218cm
1455년경
리슐리외관 2층 4실

르네상스가 한창 무르익어 가던 같은 시기의 이탈리아 작품들에 비해, 이 그림 속 인물들은 전혀 이상화되어 있지 않다. 이탈리아 화가들은 온갖 고난을 다 겪고 목숨까지 내어준 예수의 몸을 마치 운동선수처럼 근육질로 만들기 일쑤였다. 그에 비하면 몸을 완전히 뒤로 꺾은 채 마리아의 무릎 위에 누워 있는 예수는 초라해 보이기까지 하다. 마리아 역시 당대 이탈리아인들이 그리는 '젊고, 아름답고, 우아한' 그녀가 아니라, 정말 서른 넘은 아들을 둔, 딱 그 나이의 여인으로 묘사되어 있다. 무릎을 꿇고 앉은 이는 유일하게 후광이 없다. 아마도 그는 이 그림을 주문한 후원자일 것이다. 그의 모습은 전신 초상화 급으로 그려져 그 세부 묘사가 좀 더 두드러진다. 나머지 등장인물들의 후광에는 각자의 이름이 적혀 있다. 굳이 이름을 밝힐 필요가 없는 예수의 후광만 홀로 빛을 발하고 있다. 머리맡에는 피에타에 자주 등장하는 예수의 애제자 요한이, 화면 오른쪽에는 향유병을 손에 든 채 손수건으로 눈물을 훔치고 있는 막달라 마리아가 그려져 있다. 한때 매음굴을 전전하던 그녀는 예수를 찾아와 자신이 그간 지은 죄를 참회하며 향유로 그의 발을 닦은 일이 있었기에, 화가들은 종종 그녀를 예수의 발치 가까이에 위치시키고 향유병 또한 그 상징물로 그리곤 했다.

그림을 그린 이가 누구인지를 두고 제법 긴 세월 동안 논란이 있었다. 최근 연구자들은 앙게랑 콰르통Enguerrand Quarton, 1410~1466으로 추정하고 있다. 주로 아비뇽(정확히 빌뇌브레자비뇽Villeneuve-lès-Avignon)에서 활동한 그의 경력을 따서 이 작품은 〈빌뇌브레자비뇽의 피에타〉로 불린다.

장 푸케

샤를 7세의 초상화

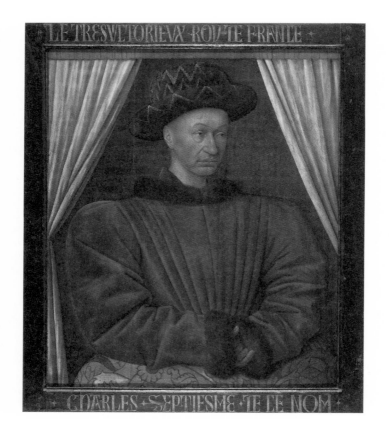

목판에 유채
85×70cm
1445년경
리슐리외관 2층 6실

프랑스 투르에서 태어난 장 푸케^{Jean Fouquet, 1415~1478}는 로마와 피렌체 등을 여행하면서 이탈리아의 초기 르네상스 미술에서 많은 영향을 받았다. 로마 시절 이미 교황의 초상화가로도 활동했던 그는 투르로 돌아와 샤를 7세의 궁정에서 활동했다.

〈샤를 7세의 초상화〉는 세밀하고 꼼꼼한 묘사가 특징인 플랑드르 미술의 영향을 엿보이면서도, 정면이 아니라 살짝 몸을 튼 왕의 자세 등은 자연스러움을 강조하는 이탈리아적 취향을 보여 준다. 장식이 극히 절제된 옷차림을 한 채 커튼 사이에 앉아 있는 왕은 무표정하게 어딘가를 응시하고 있다.

프랑스 내에 많은 영지를 두고 있는 영국 왕실과 프랑스 간에는 왕위 계승을 비롯한 여러 가지 문제로 오랫동안 전쟁을 이어오고 있었다. 이를 백년전쟁(1337~1453년)이라 한다. 백년전쟁의 막바지, 프랑스의 왕 샤를 6세가 서거한 뒤 왕비 이사보가 자신의 딸과 결혼한 영국의 헨리 5세야말로 왕위 계승자라고 주장했다. 또한 샤를 7세^{Charles VII, 1403~1461}가 사생아라는 발언까지 하게 된다.

샤를 7세는 유약하고 우유부단한 성격으로 이 모든 사태를 거의 방관하다시피 했지만, 혜성같이 나타난 잔 다르크가 전쟁에 나서면서 결국 그가 왕권을 이어받을 수 있도록 했다. 하지만 막상 그녀가 영국군에 잡히게 되자 샤를 7세는 그녀를 구출해 내려는 의지를 보이지 않았다. 그녀는 알다시피 화형에 처해졌다. 왕 개인의 결정이라기보다는 당시 왕실의 분위기가 잔 다르크의 희생을 필요로 했을 수도 있다. 하지만 어쩐지 배신의 냉정한 냄새가 초상화 전반에서 물씬 풍기는 것 같다.

퐁텐블로파

가브리엘 데스트레와 그 자매,
빌라르 공작 부인으로 추정되는 초상화

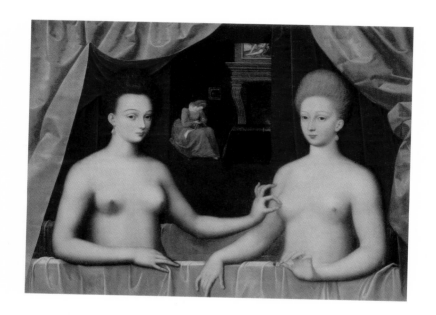

목판에 유채
96×125cm
1594년경
리슐리외관 2층 10실

프랑수아 1세가 퐁텐블로 성을 증개축 하던 시기, 이탈리아로부터 건너온 건축가, 조각가, 그리고 화가 들은 매너리즘 시대를 풍미하던 이들이었다. 이들은 길게 늘어지는 왜곡된 형태와 독특한 색감을 우아하고 세련된 프랑스풍과 접목시킨 퐁텐블로파^{École de Fontainbleau}를 형성했다. 이들은 주로 협업으로 작품 활동을 했기에 개인 서명이 들어가지 않은 작품이 많았다. 종종 '퐁텐블로파'의 그림이라는 식으로 작가명을 표기했다. 이들 퐁텐블로파의 영향은 앙리 4세 시대까지 이어진다.

　　이 그림은 아직도 정확한 의미가 밝혀지지 않아 추측만 난무한다. 앙리 4세의 정부인 가브리엘 데스트레와 그녀의 자매인 빌라르 공작 부인을 그린 것이라는 점에서는 대부분 동의하나, 왜 하필이면 커튼이 드리워진 욕실에서 공작 부인이 가브리엘 데스트레의 젖꼭지를 꼬집듯 잡고 있는지에 대해서는 정확한 이유를 밝혀 내지 못하고 있다. 젖꼭지를 잡은 손가락의 둥근 모양이 묘하게 반지를 암시한다는 사실을 들어 이혼한 앙리 4세가 막 세 번째 아이를 임신한 정부, 가브리엘 데스트레와의 결혼을 앞두고 주문한 그림이라 추정할 수 있다. 그렇다면 커튼 뒤 배경 속에 앉아 있는 여인은 아마도 태어날 아기의 옷을 만들고 있을 중이다.

　　가브리엘 데스트레는 아이를 낳기 전 의문의 죽음을 맞이하는데, 아마도 앙리 4세와 마리 드 메디시스(이탈리아에서는 마리아 데 메디치로 표기한다.)와의 정략결혼을 추진하고 있던 메디치가의 사주가 아니었을까 하는 추측이 있다.

필리프 드 샹파뉴

리슐리외 추기경의 초상화

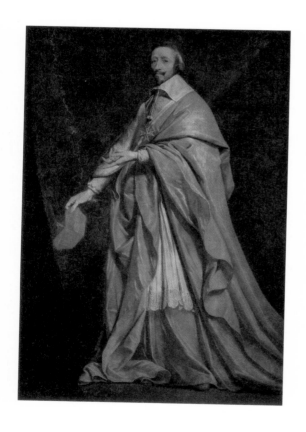

캔버스에 유채
222×155cm
1639년경
리슐리외관 2층 12실

봉헌물: 카트린 아녜스 아르노 수녀와
카트린 드 생트쉬잔 드 샹파뉴 수녀

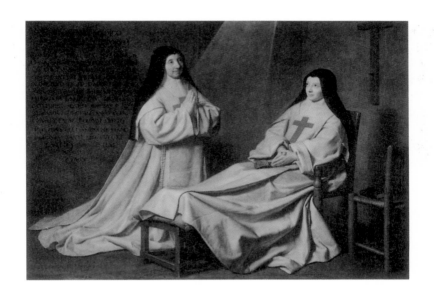

캔버스에 유채
165×229cm
1662년
쉴리관 2층 31실

필리프 드 샹파뉴
수의 위에 누워 있는 그리스도의 시신

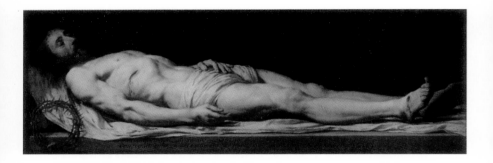

목판에 유채
68×197cm
1650년경
쉴리관 2층 31실

필리프 드 샹파뉴^{Philippe de Champaigne, 1602~1674}는 루이 13
세의 궁정화가로 왕의 어머니 마리 드 메디시스와 추기경 리슐리외의
후원을 받으며 활동했다. 어두운 배경에 군더더기 없이 명료한 선으로
처리된 〈리슐리외 추기경의 초상화〉는 당시 무소불위의 권력을 행사하
던 리슐리외의 냉정하면서도 카리스마 넘치는 위상을 고요한 가운데서
도 웅장하게 표현해 내고 있다.

샹파뉴는 1645년을 전후로 네덜란드의 가톨릭 신학자 코르넬리우스
얀세니우스^{Cornelius Jansenius}의 엄격한 교리에 감화되어, 이른바 금욕주의
로 유명한 얀센파에 몸담으면서 더욱더 진지하고 사실적인 그림을 그리
게 된다. 〈봉헌물: 카트린 아녜스 아르노 수녀와 카트린 드 생트쉬잔 드
샹파뉴 수녀〉는 화가 자신의 딸이자 수녀였던 카트린 드 생트쉬잔이 죽
을 듯한 열병에 걸렸다가 회복된 것에 대한 감사의 예禮로 그려진 그림
이다. 의자에 기대앉은 딸과 카트린 아녜스 수녀 위로 성스러운 빛이 어
둠을 뚫고 내려온다. 카트린 아녜스 수녀 뒤로 가득 적힌 글귀는 딸의
병세가 신의 은총으로 치유되기까지의 내용을 담고 있다.

비록 이단으로 취급받던 종파에 깊숙이 몸담고 있었지만 샹파뉴는
샤를 르브룅과 더불어 프랑스 왕립 회화 조각 아카데미의 창립 멤버로
활발한 활동을 펼쳤으며, 1653년에는 프랑스 왕립 아카데미의 교수를
거친 뒤 학장이 되었다. 〈수의 위에 누워 있는 그리스도의 시신〉에서 그
는 이탈리아 르네상스 화가들처럼 이 처절한 순간에도 철저하게 완벽하
고 균형 잡힌, 한마디로 조각처럼 이상화된 고전적인 몸의 예수를 그리
고 있다.

(〈봉헌물: 카트린 아녜스 아르노 수녀와 카트린 드 생트쉬잔 드 샹파뉴 수녀〉와 〈수의 위에 누워 있는 그
리스도의 시신〉은 쉴리관에서 확인할 수 있다.)

시몽 부에
풍요의 우의화

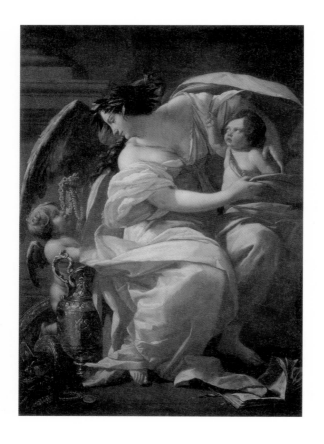

캔버스에 유채
170×124cm
1640년경
리슐리외관 2층 12실

파리에서 화가의 아들로 태어난 시몽 부에^{Simon Vouet,}
^{1590~1649}는 열네 살이라는 어린 나이에 이미 영국으로 건너가 귀족들의
초상화를 그릴 정도로 재능이 뛰어난 소년 시절을 지냈다. 10여 년 동
안 이탈리아에 머물면서 바로크 양식의 진수를 몸소 체험했다. 특히 그
는 안니발레 카라치나 귀도 레니풍의 고전적 바로크를(78, 80쪽 참고) 적극
적으로 수용해 훗날 프랑스 왕실의 취향을 선도했다.

　　한편으로 시몽 부에는 프랑스의 루벤스라 불릴 정도로 활달하고 웅
장한 스케일의 구도와 살아 꿈틀거리는 듯한 운동감을 경쾌하고 화려
한 색상으로 표현해 내는 데도 능숙했다. 그는 이탈리아인이 아닌데도
1624년 로마의 미술 아카데미인 산 루카 아카데미의 학장으로 선임되었
고, 훗날 루이 13세의 명을 받고 고국으로 돌아와 궁정 수석 화가로 활
동했다.

　　〈풍요의 우의화〉는 그가 로마에서 파리로 돌아와 시도한 고전적인 바
로크의 대표작으로, 전체적으로 큰 움직임은 없지만, 큼지막하게 주름
잡힌 옷자락과 노란색의 대담한 사용, 아기 천사들의 깜찍한 표정이 화
면 전체에 생기를 보탠다. 여신은 이른바 '풍요'의 의인화라고 볼 수 있는
데, 그녀의 옷 색깔이 하필 노란색인 것은 황금을 연상시키기 위해서이
다. 화면 왼쪽의 천사는 귀금속들을 밟거나 집어 들고 있어 풍요의 절정
을 암시한다. 다소 심술 맞아 보이는 오른쪽 천사는 손가락으로 하늘을
가리키고 있는데, 바닥에 떨어진 책과 함께 진정한 풍요에는 신성함과
지식이 수반되어야 함을 의미한다. 즉 물질은 지성과 함께 있어야 빛을
발한다는 뜻이다.

니콜라 푸생
아르카디아에도 나는 있다

니콜라 푸생
자화상

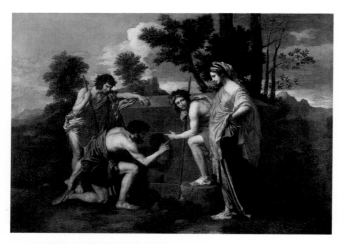

캔버스에 유채
85×121cm
1638년경
리슐리외관 2층 14실

캔버스에 유채
98×74cm
1650년경
리슐리외관 2층 14실

푸생^{Nicolas Poussin, 1594~1665}의 사후, 1670년대 프랑스 아카데미에서는 회화를 두고 색채가 우선인가 아니면 데생이 우선인가 하는 격론이 벌어졌다. 이는 이탈리아 피렌체나 로마의 선 중심의 회화와 베네치아 등의 색채 중심의 회화를 두고 일어난 오래된 논쟁의 연속이었다. 고대 조각상들을 떠올리게 하는 분명한 인체 묘사라거나 건축물, 또 여러 사물들의 형태를 적절한 선으로 묘사해내는 푸생의 데생 실력은 당대에서 따를 자가 없었다.

〈아르카디아에도 나는 있다〉의 등장인물들은 마치 고대의 조각상처럼 완벽하고 이상적인 인체의 아름다움을 과시하고 있다. '아르카디아^{Arcadia}'는 오래전부터 서구인들에게 자연과 더불어 유유자적 살 수 있는 유토피아, 즉 이상향을 의미한다. 그러나 세 목동이 둘러싸고 있는 돌무덤, 즉 석관에는 '아르카디아에도 나는 있다'고 적혀 있다. 그 유토피아에도 죽음은 있으며, 따라서 인생무상의 교훈을 준다.

〈자화상〉은 빈틈없는 정확함으로 화면을 구성하곤 하던 화가의 집념을 보여주듯 반듯하게 정돈된 수직과 수평의 캔버스들이 인상적이다. 빈 캔버스에 적힌 글은 "1650년 로마에서 그린 레장들리 태생의 화가 니콜라 푸생의 56세 때 초상"이다. 다소 소심해 보이는 인상의 화가는 딱딱하고 근엄한 표정으로 화면 밖 관람자들을 응시한다. 이와는 대조적으로 부드럽고 우아한 곡선의 한 여인이 왼편 캔버스에 그려져 있는데, 그녀는 눈동자 모양이 새겨진 왕관을 쓰고 있다. 여인은 '회화'를 의인화한 것으로 미술이 시각예술임을 떠올린다면, 회화야말로 미술의 왕이라는 뜻으로 읽을 수 있다.

클로드 로랭
타르수스에 상륙한 클레오파트라

클로드 로랭
파리스와 오이노네가 있는 풍경

캔버스에 유채
119×168cm
1642~1643년
리슐리외관 2층 15실

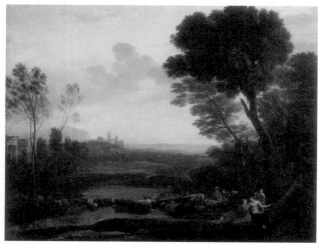

캔버스에 유채
118×150cm
1648년
리슐리외관 2층 15실

〈타르수스에 상륙한 클레오파트라〉는 클레오파트라가 타르수스 항으로 와 안토니우스를 만나는 장면이다. 오른쪽 건물 앞 붉은 토가를 입은 안토니우스와 왼쪽에 수행원을 대동한 클레오파트라의 모습이 보이지만, 정작 이들의 만남은 고혹적인 풍경에 가려 별 관심을 끌지 못한다.

트로이의 왕자 파리스가 그리스의 왕비 헬레나와 사랑의 도피를 떠나기 전, 아내였던 오이노네를 만나러 온 장면을 그린 〈파리스와 오이노네가 있는 풍경〉 역시 그림 속 인물들이 일으키는 사건보다는 풍광에 더 눈길이 간다. 클로드 로랭^{Claud Lorrain, 1602~1682}이 내용보다는 풍경을 주연으로 해 그렸기 때문이다.

클로드 로랭은 푸생과 함께 17세기 가장 위대한 프랑스 풍경화가로 손꼽힌다. 그는 장엄한 풍경에 주로 고대 유적지의 모습을 담는 방법으로 자신의 고전 취향을 뽐내면서도 빛과 색의 느낌을 잘 살려 대기의 변화를 신비롭게 펼쳐 내어 '그림 같은' 환상을 심어 놓는 작업에 뛰어났다. 황금빛이 은근히 감도는 중간 톤의 색조와 마치 안개가 낀 듯 몽환적인 느낌을 주는 클로드 로랭의 그림들은 소위 '픽처레스크 회화(그림 같은 풍경 그림)'의 모범이 되었다. 어쩌면 우리가 가끔 경치 좋은 곳에 가서 쉽게 "그림 같다!"라는 말을 내뱉는 것도 바로 클로드 로랭의 그림들이 끼친 영향에서 비롯되는 것인지도 모른다.

그는 '클로드 유리^{Claude glass}'라 하여 볼록한 검은 유리 렌즈를 사용하여 그림을 그렸다. 이 렌즈를 통해 풍경을 보면 실제보다 색이 은근해지고 초점이 흐릿해진다. 클로드 유리는 당연히 후대 풍경화가들의 필수품이 되었다.

니콜라 푸생
'사계' 연작

봄(지상 천국)
캔버스에 유채
118×160cm
1660~1664년
리슐리외관 2층 16실

여름(룻과 보아스)
캔버스에 유채
118×160cm
1660~1664년
리슐리외관 2층 16실

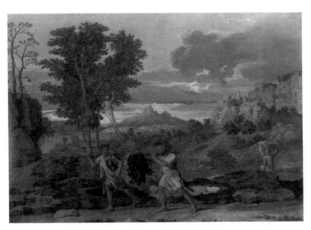

**가을(약속된 땅으로부터
가져온 포도송이)**
캔버스에 유채
118×160cm
1660~1664년
리슐리외관 2층 16실

겨울(대홍수)
캔버스에 유채
118×160cm
1660~1664년
리슐리외관 2층 14실

푸생은 평생 자신의 회화가 '고전주의적 장엄 양식'으로 그려지기를 원했다. 즉 어떤 영웅적인 존재들의 도덕적인 이야기나 종교적 내용, 삶의 성찰 등 위대한 주제를 골라, 그것을 가능한 한 더 숭고하게 돋보이도록 만드는 형식에 집착했다. 생의 후반부로 갈수록 그는 풍경화에 집착했다. 그는 자연에서 관찰한 것을 현장이 아니라 화실에서 그렸는데, 늘 자신의 의도대로 재단하여 재조합하는 방식을 취했다.

사계절 연작은 말 그대로 봄, 여름, 가을, 겨울의 풍광을 전하고 있으나, 사실은《성경》의 장면을 따와 신앙과 인간의 삶에 대해 논하는 그림이다. 푸생은 〈봄〉은 아침녘으로, 〈여름〉은 한낮으로, 〈가을〉은 오후, 〈겨울〉은 밤의 시간대로 그려 사계절을 하루의 시간대로 압축해 표현했다. 이는 인생으로 보자면 청년기를 통해 장년기를 거쳐 노년, 그리고 죽음으로 이어지는 삶의 시간대와도 일치한다.

〈봄〉에는 아담과 하와가 보인다. 화면 오른쪽 위의 하늘을 나는 존재는 하나님으로, 혹은 태양의 신 아폴론으로도 읽을 수 있다. 〈봄〉의 〈창세기〉는 자연스레 〈여름〉의 〈룻기〉로 옮겨간다. 그림 속 한 여인이 남자 앞에 무릎을 꿇고 있는데, 남편이 죽은 뒤에도 시부모를 극진히 봉양하기 위해 이삭을 줍던 룻이 밭 주인 보아스의 눈에 드는 장면이다.(《룻기》 2장) 보리 추수와 짙은 녹음의 여름빛은 신화로 치면 풍요의 신 케레스를 떠올리게 한다. 그림 오른쪽에 그려진 말 다섯 마리는 로마에 있는 티투스 개선문에 새겨진 부조물을 연상시킨다. 고대의 유적을 슬쩍슬쩍 그려 넣길 좋아했던 푸생의 재치가 엿보이는 장면이다. 〈가을〉은 결실의 계절이다. 그림의 내용은 〈민수기〉 13장을 그린 것이다. 모세가 가나안이 얼마나 좋은 곳인지를 알아보기 위해 보낸 두 염탐꾼이 그 땅을 시찰하는 내용인데, "거기서 포도송이가 달린 가지를 베어 둘이 막대기

에 꿰어 메고 또 석류와 무화과를 따니라."라고 적혀 있다. 과연 포도송이를 나르는 두 사내의 모습이 보이고, 한 여인이 사다리를 타고 올라가 무화과를 취하는 모습이 보인다. 화면 오른쪽에는 한 여인이 석류를 가득 담은 바구니를 머리에 이고 가는 장면이 그려져 있다. 포도는 예수의 피를 떠올리게 하고, 이는 곧 성찬식과 그의 수난을 의미한다. 석류나 무화과 역시 자신을 희생하여 인류를 구원한 예수의 피나는 노력을 은유한다. 한편 포도는 술의 신 바쿠스(디오니소스)도 연상시키는데, 결실 직후의 휴식을 의미한다.

〈여름〉과 〈가을〉 그림은 풍경의 배치가 비슷하다. 화면 왼쪽에는 나무, 오른쪽에는 비슷한 모양의 바위가 그려져 있다. 중앙의 먼 산도 그 모습이 비슷하다.

〈겨울〉은 이제 그 모든 것이 끝난 상태이다. 어두운 밤하늘 아래 배한 척은 노아의 방주를 자연스레 상기시킨다. 가득 찬 물은 세상의 종말을 가져온 홍수를 의미한다. 이 죽음 같은 어둠의 세계는 그리스 신화의 하데스가 지배한다. 그러나 이 끝은 영원한 끝이 아니다. 왼쪽 바위틈에 자리 잡은 뱀 한 마리는 죄악의 씨를 의미하기도 하지만, 꼬리에 꼬리를 무는 순환을 의미한다. 삶은 이렇게 이어지고 또 이어지며, 그것은 계절의 순환과도 맥락이 같다고 볼 수 있다.

샤를 르 브룅

프랑스의 대법관 피에르 세기에의 초상화

캔버스에 유채
295×357cm
1655년
쉴리관 2층 31실

샤를 르 브룅Charles Le Brun, 1619~1690은 열아홉의 비교적 어린 나이부터 프랑스 궁정의 화가로 활동했다. 그는 1648년 루이 14세의 명을 받고 왕립 회화 조각 아카데미 설립 멤버로 활약했고, 베르사유 궁전 내부 장식을 진두지휘했다.

르 브룅이 규범으로 삼았던 화가는 푸생이다. 그는 숭고한 주제를 가진 장엄하고도 명료한 고전적 취향의 미술을 으뜸으로 생각했다. 루이 14세의 그림 수집 목록에 푸생이 압도적인 것도 르 브룅의 영향이 크다 할 수 있다. 프랑스 아카데미가 선호하는 푸생식의, 즉 르 브룅식의 이 엄격한 양식은 200여 년간 프랑스 화단을 지배했다. 주제 면에서는 신화와 종교가 으뜸으로 취급되었고, 형식적으로도 르네상스 미술이 그러했던 것처럼 이상적인 아름다움을 추구하면서도 사실감을 중요시했다. 따라서 붓 자국조차 느껴지지 않을 정도의 선명한 채색과 단단한 형태감이 강조되었다.

왕실의 컬렉션과 내부 장식을 총괄하는 화가이니만큼 그의 작품은 귀족층의 후원과 지지를 포식했다. 이 초상화의 주인공 피에르 세기에Pierre Séguier, 1588~1672는 당시 프랑스 대법관의 지위에 올랐던 사람으로, 르 브룅의 이탈리아 여행 경비를 마련해 줄 정도로 든든한 후견인 역할을 했다. 화가는 그의 위세를 가능한 한 강렬하게 표현해 내기 위해 그를 마치 르네상스 시대의 왕족처럼 말을 탄 모습으로 그렸다. 회색빛 구름이 가득한 하늘은 그림 전체의 분위기를 다소 가라앉히고 있으나 그 때문에 그가 입고 있는 의상의 화려함은 더욱 돋보인다. 특히 샤를 르브룅은 주인공보다 훨씬 작은 키의 시종들을 전면에 배치하여 피에르 세기에의 카리스마를 더욱 강조하고 있다

장 앙투안 와토
키티라섬의 순례

장 앙투안 와토
공원의 군중

캔버스에 유채
129×194cm
1717년
쉴리관 2층 36실

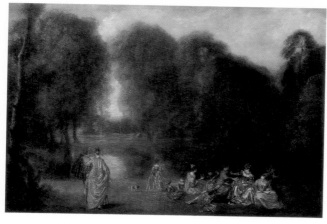

캔버스에 유채
32×46cm
1716년경
쉴리관 2층 37실

장 앙투안 와토
피에로

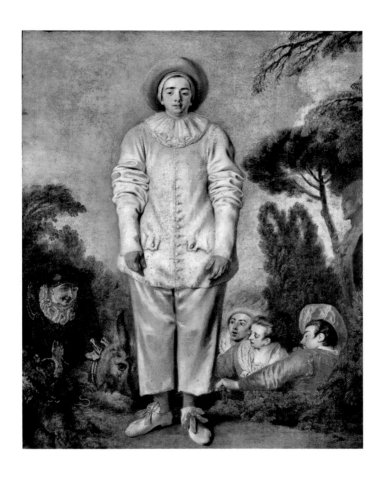

캔버스에 유채
185×150cm
1718년경
쉴리관 2층 36실

베르사유로 강제 이전했던 귀족들이 파리의 본가로 돌아가면서 그들의 보금자리를 아기자기하고 풍요롭게 꾸미기 시작했다. 이는 이른바 '로코코' 양식의 발달을 가능하게 했다. 로코코는 조개껍데기 모양의 장식을 의미하는 프랑스어 '로카유rocaille'에서 나온 말로, 장식적이고 화려하며, 아기자기하고 사랑스러운, 그리하여 다분히 감각적인 취향의 건축, 회화, 조각을 일컫는 말이다.

회화에서 로코코의 선두는 단연 장 앙투안 와토Jean-Antoine Watteau, 1684~1721이다. 〈키티라 섬의 순례〉는 와토가 미술 아카데미 회원이 되기 위해 제출한 그림이다. 키티라 섬은 비너스가 바다 거품에서 태어나 처음 가 닿은 곳으로 전해지는데, 와토의 작품 속 이곳은 선남선녀들로 가득 차 있다. 화면 오른쪽에는 비너스 조각상이 놓여 있고 그 앞으로 남녀들이 쌍을 이루고 있다. 신상 바로 앞부터 물가까지의 이 남녀 커플들은 서로 사랑을 속삭인 뒤 남자가 먼저 몸을 일으키고, 이윽고 둘이 함께 서서 내려가는 일련의 동작들을 연속적으로 보여 주고 있는 듯하다. 희뿌연 물안개 위로 사랑을 매개하는 귀여운 아기 천사들이 떠 있다.

한눈에 보아도 이 그림에서는 아카데미가 사랑하는 고전주의 미술에서 볼 수 있는 엄격한 형태가 사라졌고, 색채 또한 훨씬 화사하고 밝아졌음을 알 수 있다. 그림을 스케치 수준으로 마감한 것도 파격적이다. 게다가 영웅의 이야기라거나 경각심을 일깨우는 신화의 내용도 사라졌다. 그저 사랑하고 즐기고 누리는 귀족 남녀들의 나른한 일상을 담고 있을 뿐이다.

아카데미에서는 이 그림을 두고 갑론을박을 벌였다. 아카데미를 지탱하던 주제나 형식으로부터 지나치게 동떨어진 그림을 제출한 와토를 과연 회원으로 받아들여야 할 것인지에 대해서 날선 공방이 이어졌지만,

결국 와토의 그림은 페트 갈랑트^{fête galante}('사랑의 향연'이라는 뜻)라는 새로운 장르로 받아들여졌다. 이미 취향이 변해도 너무 변한 탓에 아카데미가 더는 고집을 피울 수 없었기 때문이다.

페트 갈랑트는 그 후 루이 15~16세 시대에 크게 유행하기 시작했다. 〈공원의 군중〉 역시 같은 맥락의 작품으로, 선명한 선이 사라진 파스텔풍의 낭만적이고도 은은한 풍광과 그 안에서 노니는 인물들의 즐거운 순간을 담고 있다.

〈피에로〉는 와토가 즐겨 그리던 또 한 가지 소재인 연극판의 모습을 보여 준다. 꼼꼼하게 꼭꼭 채운 단추, 팔에 비해 지나치게 긴 소매, 헐렁하고도 짧은 바지와 리본을 정성껏 맨 신발 등은 피에로가 비록 심란하고 우울한 표정으로 서 있지만 그가 희극배우라는 것을 알려준다. 피에로의 뒤로 당나귀를 타고 있는 남자가 있고, 연극의 주연과 조연 들이 한쪽에 있다. 더러는 피에로가 화가 자신의 자화상일 것으로 보는 이도 있으나 확실하지는 않다.

연극 무대를 즐겨 그린 와토의 취향이 동시대 화가들 사이에서 유행을 탔는지, 니콜라 랑크레^{Nicolas Lancret, 1690~1743}가 그린 〈이탈리아 희극 배우들〉[8]은 와토의 〈피에로〉와 매우 흡사하다.

프랑수아 부셰
목욕을 마치고 나가는 디아나

프랑수아 부셰
오달리스크

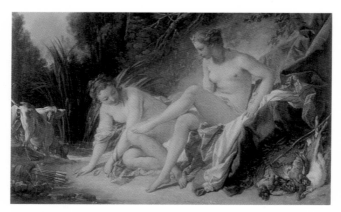

캔버스에 유채
57×73cm
1742년
쉴리관 2층 38실

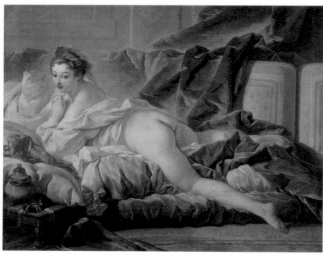

캔버스에 유채
53×64cm
1745년
쉴리관 2층 40실

로코코 시대에는 자극적이다 싶을 만큼 관능적인 그림이 많이 그려졌다. 〈목욕을 마치고 나가는 디아나〉의 경우 신화의 내용을 가져왔지만 다분히 여성 간의 동성애를 암시한다. 달의 여신인 디아나(아르테미스)는 머리에 초승달 모양의 장신구를 단 채 한 님프의 무릎을 자신의 왼발로 간질인다. 사냥의 여신이기도 한 그녀는 화면 오른쪽에 갓 잡은 사냥물을 내동댕이쳐 놓았다. 화면 왼쪽에는 화살통이 보인다. 신화에서 디아나는 순결을 중요시하는 처녀의 신으로, 자신뿐 아니라 자신을 추종하는 모든 님프가 남성과 성적으로 접촉하는 것을 금지했다.

프랑수아 부셰François Boucher, 1703~1770는 와토에게서 많은 영향을 받았다. 와토로 인해 관능적이고 향락적인 인간사를 주제로 한 그림들이 아카데미에 받아들여지면서 부셰는 아카데미가 주관하는 미술 대회에서 대상을 거머쥘 수 있었고, 그 특전으로 주어지는 로마 유학길에 오르는 영예를 안았다. 당시 프랑스 아카데미는 로마에 일종의 분교를 두어 미술 대회에서 최고상인 '로마상Prix de Rome'을 받은 사람에게 일정 기간 동안 그곳에서 수학할 기회를 주곤 했다. 귀국 후 그는 아카데미 회원을 거쳐 회장에까지 오르고 루이 15세의 궁정화가로 활동하는데, 특히 정실 왕비는 아니지만 막강한 힘을 행사하던 왕의 총희 퐁파두르 부인의 총애를 받아 화단의 중심인물이 되었다.

'오달리스크odalisque'는 서구인들이 동양, 주로 터키 지역의 궁정에서 시중을 들던 여인들을 일컫는 말로, '방'을 의미하는 터키어 '오다oda'에서 유래를 찾을 수 있다. 과감하게 우윳빛 엉덩이를 드러낸 채 푸른 침실에 누워 있는 그림 속 여인이 부셰의 아내 마리 잔이라는 말이 있다.

장 오노레 프라고나르
상상의 인물: 생농 수도원장

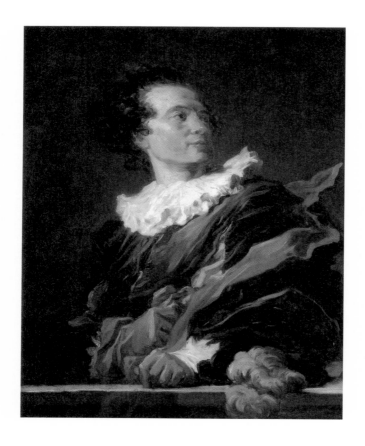

캔버스에 유채
80×65cm
1769년
쉴리관 2층 48실

장 오노레 프라고나르
상상의 인물: 공부

캔버스에 유채
82×66cm
1769년경
쉴리관 2층 48실

장 오노레 프라고나르
목욕하는 여인들

장 오노레 프라고나르
빗장

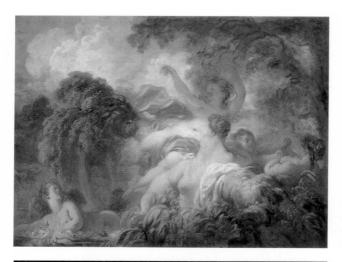

캔버스에 유채
64×80cm
1763년경
쉴리관 2층 48실

캔버스에 유채
74×94cm
1777년경
쉴리관 2층 48실

루이 16세 말기를 고비로 한풀 꺾이기까지, 로코코는 '사랑'과 '관능', 그리고 '향락'이 그림 전면의 주제로 등장하는 특이한 시대였다. 프라고나르^{Jean-Honoré Fragonard, 1732~1806}는 장갑을 만들어 팔던 상인의 아들로 태어나 궁핍한 집안을 돕기 위해 공증인 사무실에서 급사로 일하기도 했다. 그러다 뛰어난 솜씨가 알려지면서 부셰와 샤르댕 같은 화가 밑에서 그림 수업을 받기도 했다. 1752년에는 프랑스 미술 아카데미가 주관하는 미술 대회에서 상을 받고, 로마의 프랑스 아카데미에서 공부할 기회를 가지게 된다.

〈상상의 인물: 생농 수도원장〉과 〈상상의 인물: 공부〉는 자신을 적극 후원해 준 생농 수도원장의 모습을 담고 있지만 마치 상상 속의 인물처럼 표현하고 있다. 그는 이런 식으로 '정체가 불분명한 인물들'의 초상을 비슷한 크기로 제작해 14점 정도 남겼는데, 모두 네덜란드의 프란스 할스를 떠올리게 하는 활달한 붓질과 거친 마무리, 그로 인한 생동감 등이 특징이다.

와토와 부셰, 그리고 그 계보를 고스란히 잇는 프라고나르의 그림은 푸생보다는 루벤스에 가깝다. 직선보다 곡선이, 그리고 명확한 선보다 색과 빛이 우선하고, 이성적이라기보다는 감각적이며, 고요함보다는 요동치는 느낌이 한층 더 강하다. 숨김없이 몸을 드러내고 목욕에 열중하는 여인들을 그린 〈목욕하는 여인들〉에서는 루벤스의 곡선과 활달한 움직임이 고스란히 느껴진다. 〈빗장〉은 은밀한 사랑을 위해 빗장을 잠그려는 남자와 그것이 싫지만은 않은 여자의 농염한 순간이 연극의 한 장면처럼 펼쳐져 있다. 여성의 성기를 은근히 암시하는 왼쪽 커튼 등, 그림은 온통 관능적인 한순간에 집중한다.

장 바티스트 시메옹 샤르댕
가오리

장 바티스트 시메옹 샤르댕
식사 전 기도

캔버스에 유채
114×146cm
1725년경
쉴리관 2층 38실

캔버스에 유채
49×38cm
1740년경
쉴리관 2층 40실

프랑스 미술 아카데미는 신화, 종교, 그리고 영웅담을 그린 역사화가 으뜸이었다. 반면에 일상의 소소한 장면을 그린 장르화나 정물화의 경우는 화가 자신의 위상이나 수입에 결코 유리할 리가 없었다. 그런데도 정물화로 시작해 차츰 장르화로 그림의 폭을 넓힌 샤르댕 Jean-Baptiste-Siméon Chardin, 1699~1779은 그 분야에서 입지전적인 인물로 대성하면서 루이 15세로부터 아낌없는 찬사를 받았다.

그는 정물화 〈가오리〉로 프랑스 미술 아카데미에까지 입성하는데, 사람의 얼굴을 닮은 가오리가 피를 툭툭 흘리며 매달려 있는 모습은 무척이나 인상적이어서 한눈에 관람자의 시선을 낚아채는 묘미가 있다. 그는 정물화나 장르화를 통해 무심히 보고 넘기는 일상의 것들이 가진 아름다움이나 소중함을 담담하게 화폭으로 옮기는 데 주력했다. 보통 실제 사물을 눈앞에 두고 볼 때에는 그것의 유용성, 즉 도구로서의 쓰임만 생각하지만, 그림이나 사진으로 관찰할 때에는 그 사물들이 가지는 신비로운 매력을 발견하게 되고, 그에 따라 좀 더 심도 깊은 사고가 가능해진다.

샤르댕은 자신의 그림을 판화로 제작해 판매함으로써 유화를 살 형편이 안 되는 일반인들에게까지 인기를 끌었다. 당연히 그의 그림은 불법 판화 제작자들의 손을 타게 되었는데, 이들은 심지어 자신들이 만든 판화집에 샤르댕이 의도하지 않았던 도덕적인 경구를 집어넣기도 했다. 귀족들의 노골적인 사랑 타령을 몽환적으로 펼쳐내는 로코코 문화에 염증을 느낀 계몽주의 철학자들은 그의 그림을 '교훈적'이고 '도덕적'인 것으로 간주했다. 그들은 〈가오리〉를 음욕, 〈식사 전 기도〉는 '가정에서의 여성의 의무와 역할'을 운운하며 해석하기도 했다.

장 오귀스트 도미니크 앵그르
발팽송의 목욕하는 여인

장 오귀스트 도미니크 앵그르
터키탕

캔버스에 유채
146×97cm
1808년
쉴리관 2층 60실

캔버스에 유채
108×110cm
1862년
쉴리관 2층 60실

앵그르^{Jean-Auguste-Dominique Ingres, 1780~1867}는 자크 루이 다
비드의 애제자였다. 과격할 정도로 신고전주의를 옹호했으며, 낭만주의
화가들이 존경하는 루벤스를 '플랑드르 푸줏간 주인'이라고 부를 정도
였다. 정작 자신의 그림은 스스로 그토록 경멸하던 낭만주의자들의 이
국적이고 관능적인 취향이 자주 드러났다. 매끈한 형태와 붓 자국이 전
혀 느껴지지 않는 완벽함은 과연 다비드의 뒤를 잇는 신고전주의자로서
의 면모를 보여 준다. 하지만 스승인 다비드처럼 공적인 이상과 대의명
분이 가득한 도덕적 가치를 중요시하기보다는 나른한 사적 감상이 물
씬 풍기는 여체를 그림으로써 오히려 낭만주의적 감성에 호소하는 그림
을 그렸다.

〈발팽송의 목욕하는 여인〉은 도자기같이 매끄러운 피부가 시선을 사
로잡는다. 그러나 이 여인의 몸매는 라파엘로 등의 르네상스 대가들이
완성한 정확하고 이상적인 비례와 균형의 보편적 아름다움을 벗어나 있
어서 오히려 앵그르의 주관적 취향이 더 잘 드러난다. 머리에 쓴 터번은
이 여인이 하렘 출신임을 암시한다. 이 그림은 발팽송이라는 자가 소유
했다 하여 '발팽송의 목욕하는 여인'으로 불린다.

〈발팽송의 목욕하는 여인〉 속 여인은 〈터키탕〉에서도 반복된다. 등을
돌린 채 악기를 연주하는 여인이 그녀와 비슷하다. 성적인 이미지가 가
득한 이 그림은 한때 사각형으로 제작되어 나폴레옹 3세의 사촌에게
팔렸으나, 너무 노골적이라는 이유로 반품되었고, 앵그르는 오히려 더
많은 누드의 여인들을 그려 넣은 뒤 원형으로 제작해 야한 그림들을 주
로 수집하던 프랑스 주재의 터키 대사 할릴 베이^{Khalil Bey}에게 팔았다고
한다.

테오도르 루소
퐁텐블로 숲, 일몰

캔버스에 유채
142×198cm
1848년경
쉴리관 2층 64실

장 프랑수아 밀레
건초 묶는 사람들

캔버스에 유채
56×65cm
1850년경
쉴리관 2층 70실

장 바티스트 카미유 코로
모르트퐁텐의 추억

캔버스에 유채
65×89cm
1864년
쉴리관 2층 73실

19세기 중엽, 코로, 루소, 밀레, 도비니 등등의 화가들은 경제적 문제로, 혹은 도시 생활에 염증을 느껴서 파리 인근 퐁텐블로 숲가의 바르비종에 모여들기 시작했다. 그들은 눈앞에 펼쳐진 대자연의 모습을 오로지 '눈에 비치는 그 모습' 그대로 화면에 담기 시작했는데, 이들을 '바르비종파^{École de Barbizon}'라고 부른다. 휴대용 튜브 물감이 발달하지 않은 시기라 결국은 실내 화실로 돌아와 그림을 완성했지만, 자연 풍경을 인위적으로 재배치하던 이전 풍경화와는 달리 가능한 한 눈에 보이는 대로 그리고자 했다.

루소^{Théodore Rousseau, 1812~1867}는 아카데미가 주관하는 살롱전에 번번이 낙선해 '낙선 대가'라 불렸다. 심사위원들은 낙선의 이유를 "그의 풍경화에는 로마와 그리스의 역사, 그리고 《성경》의 내용이 보이지 않는다."라고 설명했다.

〈만종〉, 〈이삭 줍는 여인들〉로 유명한 밀레^{Jean-François Millet, 1814~1875}는 대자연 안에 '노동하는 인간'들의 모습을 적절히 배치시키곤 했다. 열악한 환경에서 일하는 농부들의 모습을 지나치게 미화시켜 현실 감각이 떨어진다는 비판을 받기도 하지만, 영웅이나 기독교 성인이 아닌 그저 그런 평범한 사람들을 주인공으로 내세웠다는 점에서 고무적이라 할 수 있다.

코로^{Jean-Baptiste-Camille Corot, 1796~1875}는 비교적 부유한 집안에서 태어나 서른 가까운 나이에 그림을 시작했지만 초상화나 풍경화 등에서 비교적 호평을 받아 넉넉하고 여유로운 생을 살았다. 루브르에는 그의 작품이 무려 90점 이상 소장되어 있는데, 흐린 날 새벽 푸르디푸른 녹음과 어우러지는 대기를 은빛으로 잡아낸 그의 그림은 한눈에 감상자의 눈을 사로잡는 마력이 있다.

| 그림 주석 |

1 보티첼리

비너스와 삼미신으로부터 선물을 받는 젊은 여자

프레스코
211×283cm
1483~1485년
루브르 박물관
파리

2 파올로 베로네제

레위 가의 향연

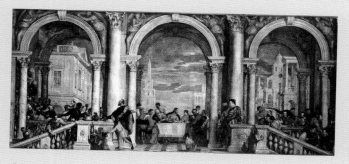

캔버스에 유채
555×1280cm
1573년
아카데미아 미술관
베네치아

3 작자 미상
 라오콘

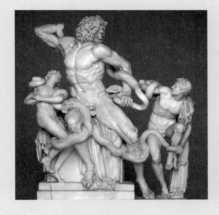

대리석
높이 244cm
로마시대에 복제
바티칸 박물관
로마

4 에두아르 마네
 풀밭 위의 점심식사

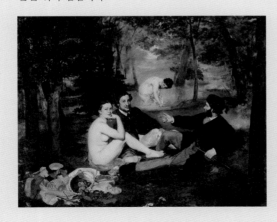

캔버스에 유채
208×264.5cm
1863년
오르세 미술관
파리

5 외젠 들라크루아
 피에타

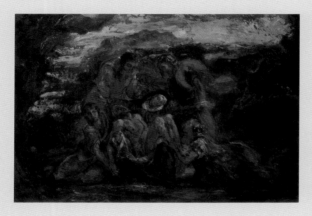

캔버스에 유채
29×42cm
1837년경
루브르 박물관
파리

6 페테르 파울 루벤스
 생드니에서 거행된 마리 드 메디시스의 대관식

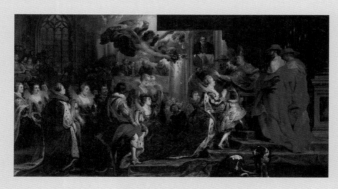

캔버스에 유채
394×727cm
1622~1625년
루브르 박물관
파리

7 렘브란트

야경

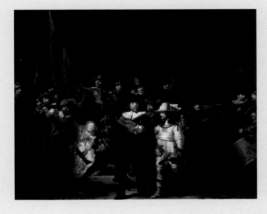

캔버스에 유채
363×437cm
1642년경
암스테르담 국립미술관

8 니콜라 랑크레

이탈리아 희극 배우들

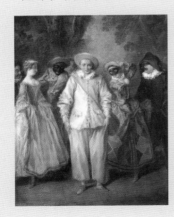

목판에 유채
26×22cm
18세기
루브르 박물관
파리

루브르 박물관에서 꼭 봐야 할 그림 100

1판 1쇄 발행일 2013년 11월 11일
2판 1쇄 발행일 2022년 4월 11일

지은이 김영숙

발행인 김학원
발행처 (주)휴머니스트출판그룹
출판등록 제313-2007-000007호(2007년 1월 5일)
주소 (03991) 서울시 마포구 동교로23길 76(연남동)
전화 02-335-4422 **팩스** 02-334-3427
저자·독자 서비스 humanist@humanistbooks.com
홈페이지 www.humanistbooks.com
유튜브 youtube.com/user/humanistma **포스트** post.naver.com/hmcv
페이스북 facebook.com/hmcv2001 **인스타그램** @humanist_insta

편집주간 황서현 **편집** 이문경 김주원 **디자인** 이수빈
조판 이희수com. **용지** 화인페이퍼 **인쇄** 청아디앤피 **제본** 민성사

ⓒ 김영숙, 2022

ISBN 979-11-6080-820-9 04600
ISBN 979-11-6080-645-8 (세트)